Cherry Blossom Viewing

Children's Day, Mother's Day

Rainy Day, Father's Day

SUMMER WEDDING

Summer Vacation

Memories of Summer

HALLOWEEN

Prepare for the Winter

CHRISTMAS

Greet the New Year

Valentine

Coming of Spring

Happy Handmade
with Plants

PASHA

Let's
have fun!

KANPAI!!

WAO

Cherry Blossom Viewing

Children's Day, Mother's Day

Rainy Day, Father's Day

SUMMER WEDDING

Summer Vacation

Memories of Summer

HALLOWEEN

Prepare for the Winter

CHRISTMAS

Greet the New Year

Valentine

Coming of Spring

Happy Handmade
with Plants

PASHA

Let's
have fun!

KANPAI!!

WAO

Cui Cui の 森林花女孩 的手作好時光

鮮花・乾燥花・人造花・不凋花的童夢系花藝

前言

什麼時候會買花呢？

在家中裝飾花朵時，會想妝點成怎樣的風格呢？

聽到花朵時，是否總想起是給重要的人的祝福和感謝、探望等，

用在特別日子的禮物的印象呢？

買了花朵或收到花束後，

應該都是直接放入花瓶來裝飾吧！

但是，如果能更自由自在地和花朵對話，

將花朵拿來運用……

像是鮮花、乾燥花、不凋花、如鮮花般美麗的人造花等，

就算是相同的花材也有各種不同的種類，

挑選出適合作品的素材，創作的可能性也更加寬廣了！

我們以這樣的想法，將插畫家和花藝家的組合

才能孕育出的點子，都呈現在這本書中。

為了從孩童到成人，喜歡自己動手作的人們，

本書依照12個月的節慶活動，

設計出以季節植物為主的手創作品。

不需侷限於什麼規則或慣例，

只要能以自由的想法來製作就太棒了！

Let's make it!

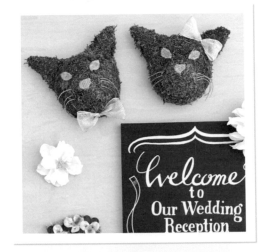

Contents

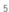

Tools

1. 緞帶
2. 麻繩
3. 花藝膠帶
4. 棉繩
5. 花用鐵絲
6. 園藝用皮手套
7. 熱熔膠槍
8. 黏著劑
9. 瞬間膠
10. 園藝剪刀
11. 捲尺
12. 一般剪刀
13. 花剪
14. 刀片
15. 花藝用刀

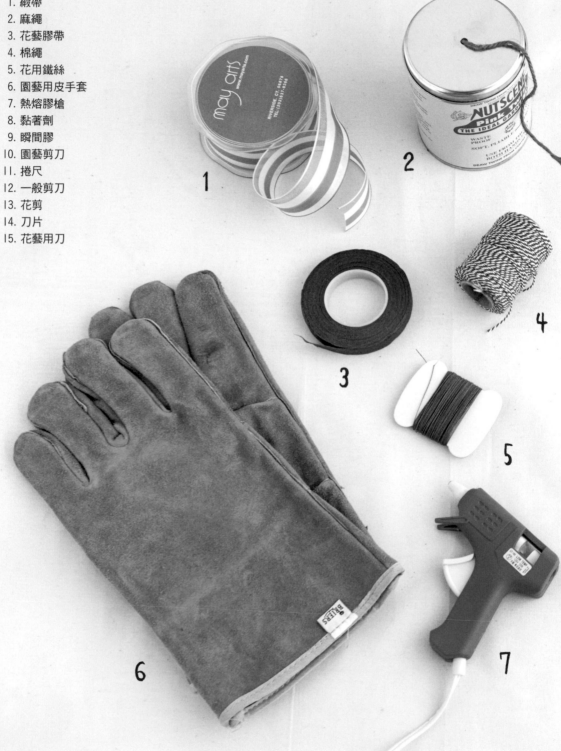

讓製作時更輕鬆愉快的工具

製作時所使用的工具們，是非常重要的存在。
因為要一直在一起，所以挑選了使用起來可以更愉快的產品。
當然使用容易也是選擇工具的重點！
價格稍微貴一些，但能長久使用，也會讓人產生親近感。

在工作的場合，也會因我們使用的工具，
出現「這個不錯耶！用起來感覺怎麼樣？」之類的對話！
這樣的談話也是對工具講究的樂趣之一。

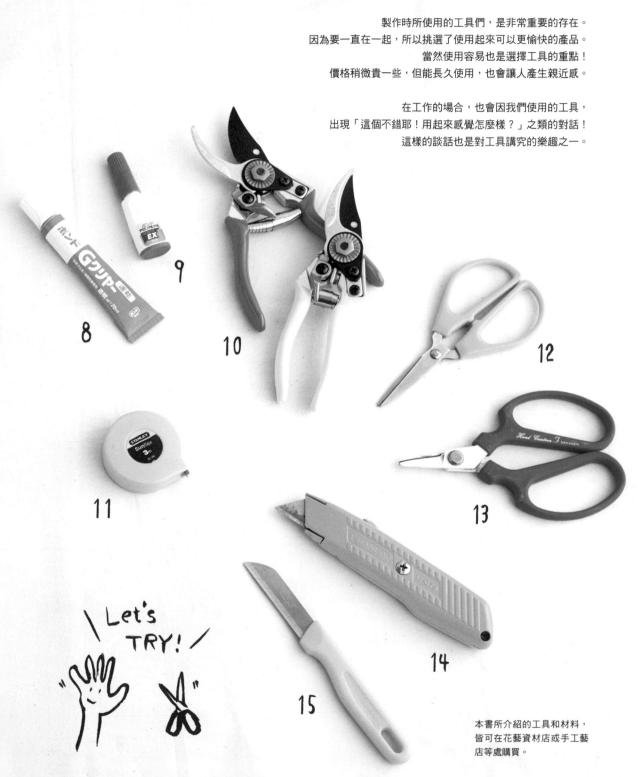

Let's TRY!

本書所介紹的工具和材料，
皆可在花藝資材店或手工藝
店等處購買。

本書常使用到的基礎作法 以下是基本的一些手法與作業順序。

吸水海綿的吸水方法 〈材料・工具〉吸水海綿，水，浸泡吸水海綿的容器

① 在可以確實浸泡吸水海綿的容器中，倒滿水後放入吸水海綿。

② 不要從上方按壓，要讓它自然的沉下去，大概10分鐘左右。

③ 等吸水海綿變色，沉下去就代表吸水完成了。

吸水海綿的使用方法 〈材料・工具〉花器（如藤籃），吸飽水的吸水海綿，玻璃紙，刀片或花藝用刀，剪刀

① 配合想使用的花器，將吸水海綿以刀片或花藝用刀切割形狀。

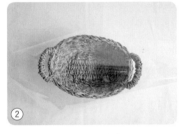

② 將玻璃紙剪成比吸水海綿稍微大一些的尺寸，放在花器上。

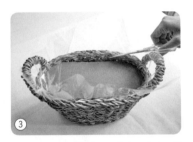

③ 從上面放入吸水海綿。對齊容器高度，剪掉玻璃紙的多餘部分。

在吸水海綿中插纖細花材的方法 〈材料・工具〉吸飽水的吸水海綿，和花莖相同或較細的棒子

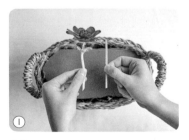

① 準備和花莖相同粗細，或稍微細一點的棒子。如果使用粗的棒子，在插花時水分會從周圍蒸發，所以要特別注意喔！

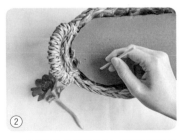

② 先以棒子將海綿插出孔洞。將花莖插入孔中，注意不要折到纖細的花莖。

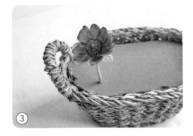

③ 將花莖插入1cm。

花材的事前處理　〈材料・工具〉花，花剪或花藝用刀

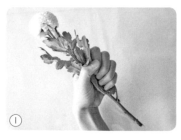
① 製作花束時的手握點的下面部分，或插花時會接觸到吸水海綿的部分，若葉子沒去掉，會滋生黴菌，讓花材壽命無法持久。

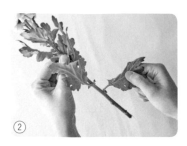
② 製作前將下方的葉子去除掉。

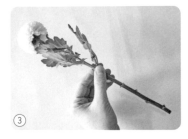
③ 將下葉徹底去除，讓花莖清爽乾淨。

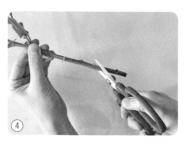
④ 花莖底部以剪刀或花藝用刀斜切。

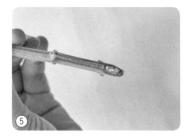
⑤ 斷面剪成斜面會讓吸水面積變大，花材就能吸更多的水。

POINT

若你習慣使用刀子，請使用花藝用刀來切花莖。刀子的切口可以讓花材更持久。

U字釘的作法　〈材料・工具〉鐵絲，斜口鉗或花剪

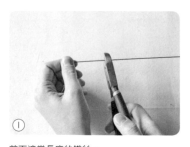
① 剪下適當長度的鐵絲。

② 大拇指抓在鐵絲正中央。

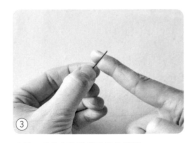
③ 以另一手的食指將鐵絲往內彎摺。

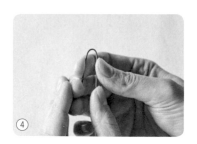
④ 以手調整成U字形狀。

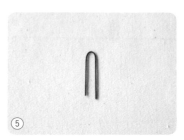

⑤ 重複步驟①至④，作出需要的數量。

POINT

製作胸花時使用細鐵絲，固定苔草時請搭配粗鐵絲。

鐵絲加工技巧 〈材料・工具〉鐵絲（細），花材，棉花，浸泡棉花的容器，水，花藝膠帶，斜口鉗或花剪

① 將棉花剪成小塊。

② 將棉花泡水。

③ 鐵絲剪成15cm長。

④ 花莖留下1cm。

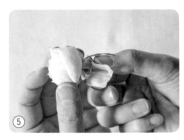

⑤ 花莖切口周圍包上浸了水的棉花。

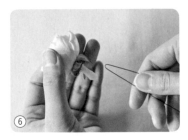

⑥ 鐵絲對半摺，疊放在花莖後方。

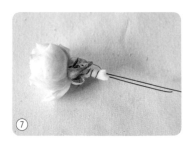

⑦ 以其中一端鐵絲沿著花莖捲繞。

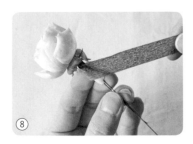

⑧ 從花莖最上方開始捲繞花藝膠帶。

⑨ 繞到鐵絲尾端時，花藝膠帶拉緊後剪掉。

 注意

雖然各項作品的作法頁有材料和工具的照片，但並不一定包含所有的材料和工具。詳細內容以文字記載在圖片旁，請仔細確認。

Happy Handmade
with Plants
Cherry Blossom Viewing
Children's Day, Mother's Day
Rainy Day, Father's Day
Summer Wedding
Summer Vacation
Memories of Summer
Halloween
Prepare for the Winter
Christmas
Greet the New Year
Valentine
Coming of Spring

Let's Go!

teku teku...

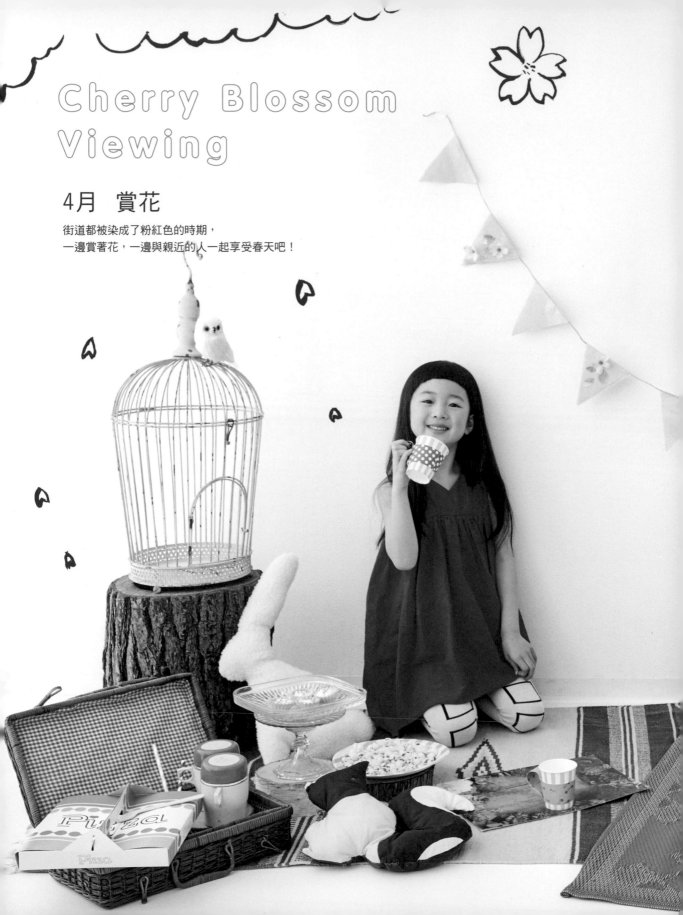

Cherry Blossom Viewing

4月 賞花

街道都被染成了粉紅色的時期，
一邊賞著花，一邊與親近的人一起享受春天吧！

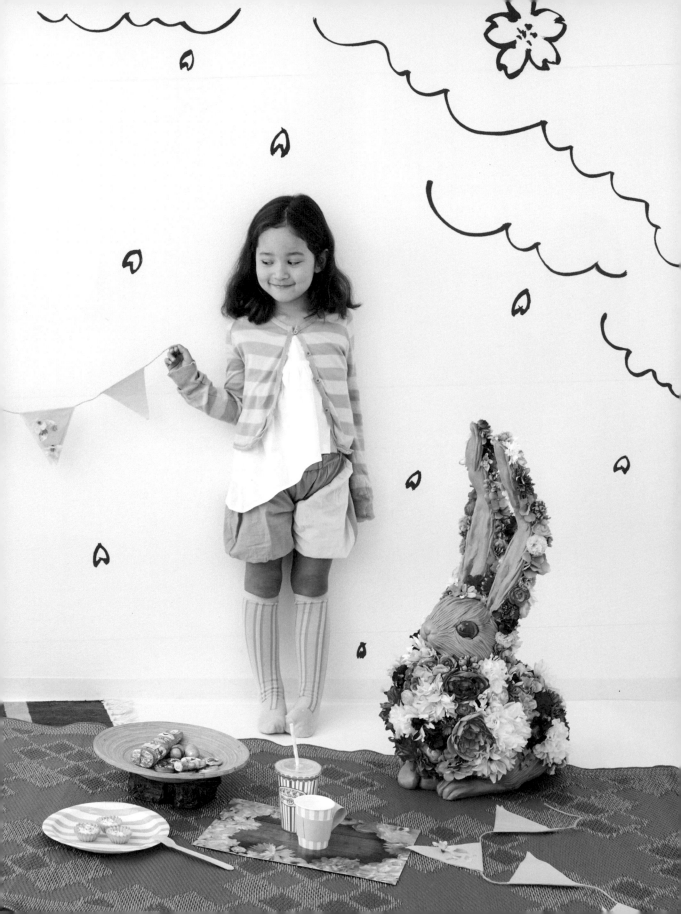

Apr.
①

櫻花三角旗

裝飾空間時少不了的三角旗,也加入春天的氛圍,
讓櫻花盛放開來了!

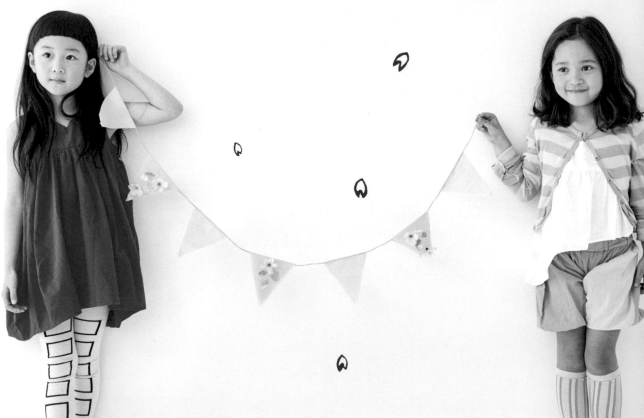

tool & material

・洗筆容器
・水　適量
・顏料　6色左右
・調色盤
・剪刀
・麻繩（1.5m）
・人造花
　　櫻花　5朵

・自動鉛筆
・水彩筆
・畫紙（A4）　1張
・薄紙（A4）　10張
・黏著劑
・熱熔膠

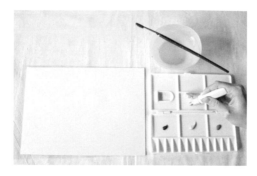

1 將顏料擠在調色盤上，作出數種粉紅的漸層色。

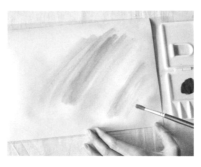

2 先將水彩筆沾水塗濕畫紙後，分別塗上少量粉紅色。

3 整體塗滿各種粉紅色後，以筆桿作出刮痕，作出點點的花樣。

4 以自動鉛筆在兩張重疊的薄紙畫上邊長約10cm的菱形，以剪刀剪下。

POINT

薄紙重疊時特意將它分別錯開一些，就能讓光線穿透時看起來更美麗，並帶有輕柔感。

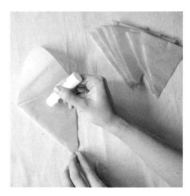

5 輕輕塗上黏著劑，讓重疊的兩張紙不要分開。

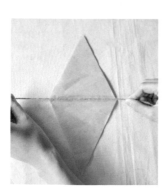

6 作好七個菱形後，中間夾入麻繩，以熱熔膠將薄紙內側固定黏合。

7 步驟3的畫紙乾燥後，剪下櫻花花瓣的形狀。

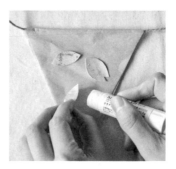

8 將步驟7以黏著劑貼在步驟6的薄紙上，再以熱熔膠點綴貼上人造櫻花，其他的薄紙作法也相同，每隔一面旗子就貼上櫻花。

Apr.
② 趣味杯套

就算和大家使用相同的紙杯,但只要以喜歡的花樣來裝飾,
就能完成獨一無二的專屬款喔!

KANPAI!!

KAWAII!!

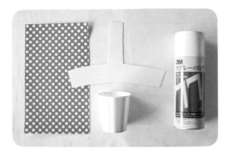

tool & material

・圖案紙(A4大小)
・紙型(P.129)
※要作一個以上時,請將紙型影印後
　使用。
・紙杯
・噴膠
・剪刀
・熱熔膠槍

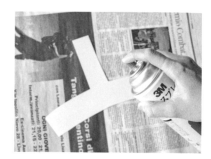

1 紙型上噴上噴膠。

2 將步驟1貼在圖案紙上,以剪刀剪掉多餘部分。

3 翻到反面,在上方的部分噴上膠,貼上多的圖案紙。

4 以剪刀剪掉多餘部分。

← 這個部分

POINT

也可以在單色紙上蓋章,或以電腦製作圖案後印出來製作自己的圖案紙,會更有獨創感喔!

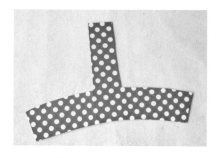

5 完成基底。

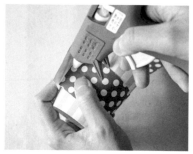

6 將步驟5的長邊捲繞在紙杯上,重疊部分以熱熔膠固定。

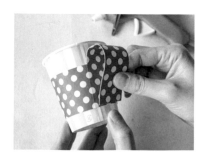

7 上方的長方形部分往下摺,下端以熱熔膠固定,作出把手。

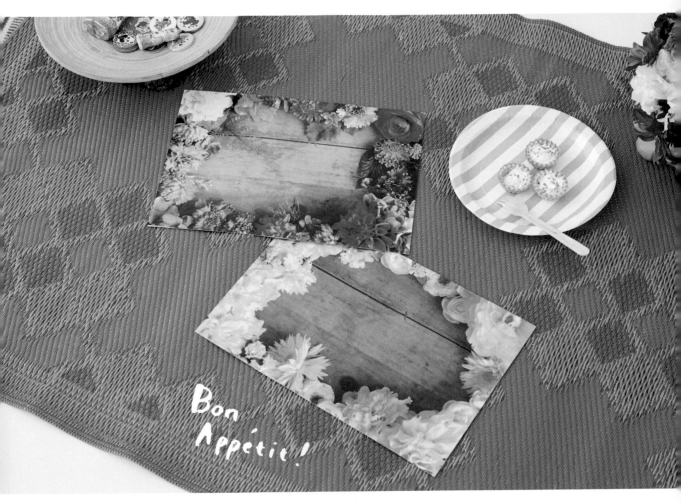

Apr.
③ 繽紛餐墊

以鮮豔花朵圖案的午餐墊，
將花束周圍裝飾得更加繽紛熱鬧吧！

tool & material

・木製托盤（約25×35cm）
・人造花
　葉片（大）　2片
　葉片（小）　12片
　花朵（大）　3朵
　花朵（中）　14朵
　花朵（小）　4朵
　繡球花　7小枝
　果實　3枝

・斜口鉗
・數位相機
・彩色印表機
・印刷用紙（A3）
・護貝機（如果有即可使用）

1 以斜口鉗剪掉人造花莖,將花材像是畫框一般擺在托盤邊緣。

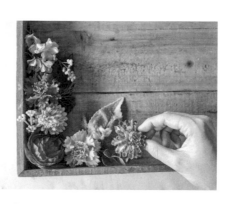

2 一邊考慮顏色搭配一邊進行擺放。

3 混搭放入葉片,作出帶有輕重之分的分量感。

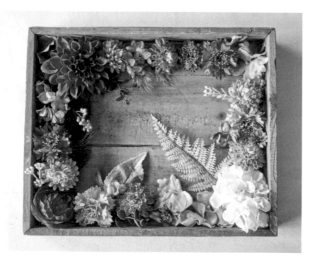

4 完成後以手機或數位相機拍照,印成A3大小。如果有護貝機,可將影印紙護貝,就算濕掉也沒關係。

POINT

除了植物之外,也推薦以印表機印下喜歡的裙子或手帕的圖案。印刷的紙張不使用影印紙,搭配再生紙和圖畫紙來製作,更能表現出氛圍喔!

Handkerchief

Scarf

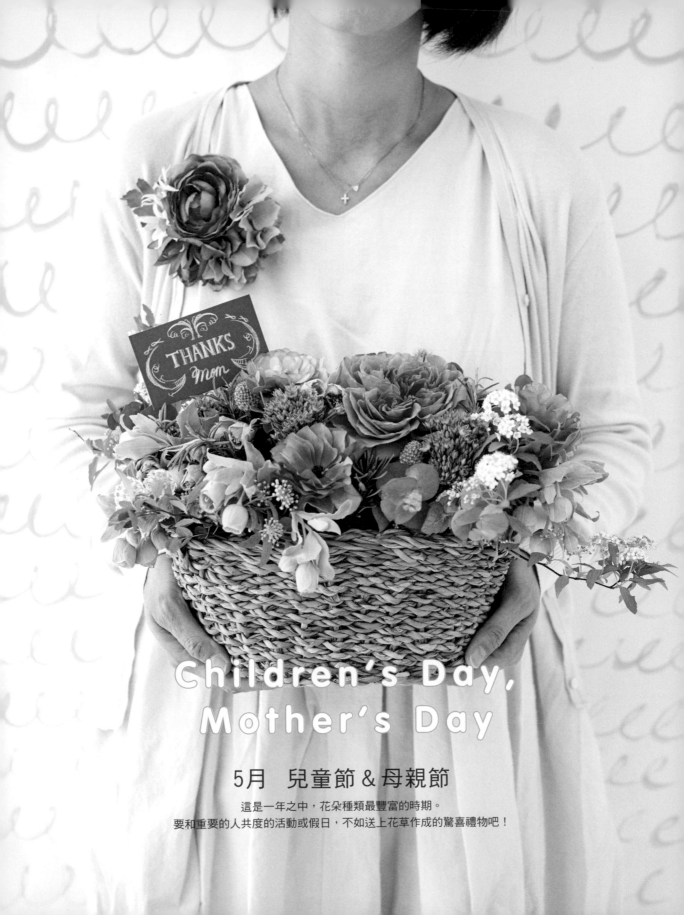

Children's Day, Mother's Day

5月 兒童節&母親節

這是一年之中，花朵種類最豐富的時期。
要和重要的人共度的活動或假日，不如送上花草作成的驚喜禮物吧！

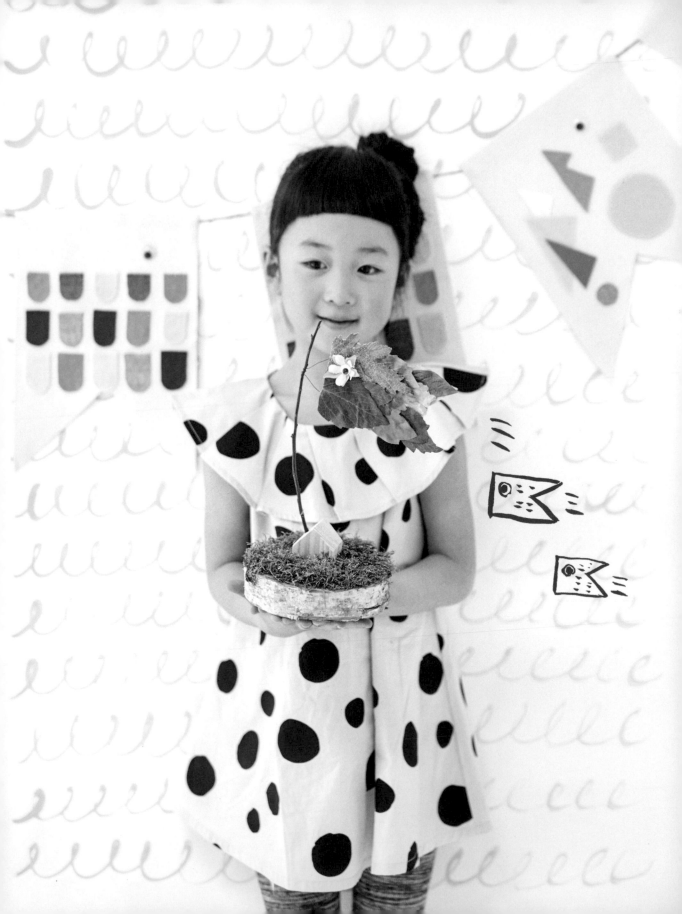

May.
1

葉子作的鯉魚旗

隨風飄揚的鯉魚旗作成了手掌般大小。
以葉片來製作，也能當作室內裝飾喔！

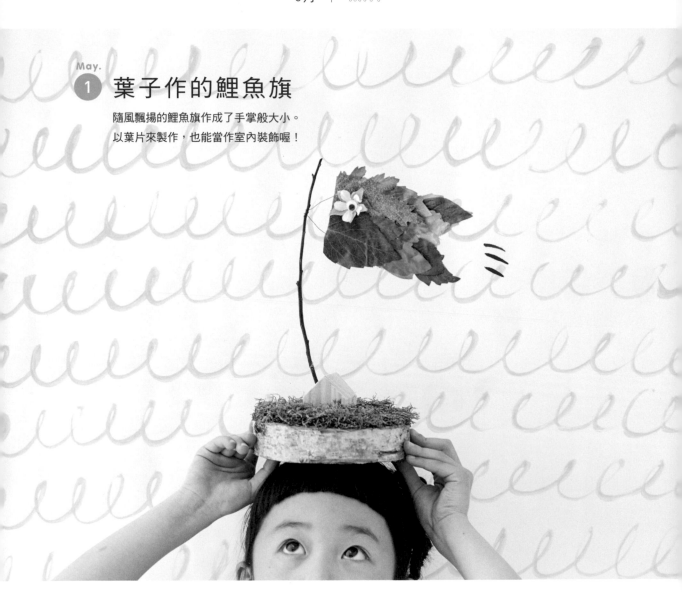

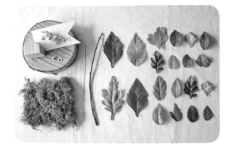

tool & material

・白樺木的圓形切片（直徑約15cm）
・木製房屋擺飾（也可以積木代替）
・鯉魚紙型（P.131）
　※要作一個以上時，請將紙型影印後使用。
・人造花
　　小花　2朵
　　葉片（大）　4片
　　葉片（小至中）　16片

・眼珠　2個
・乾燥苔草（約15×15cm）
・鐵絲（中）　15cm
・樹枝（約20cm）
・熱熔膠槍
・錐子類的開洞工具

2
紙型單面貼好葉片後
翻到反面，鐵絲一頭
朝中央斜放以熱熔膠
固定。

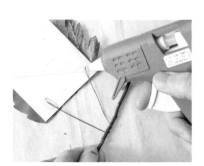

← 纏兩圈

3
鐵絲的中心在樹枝繞
兩圈，前端繞回鯉魚
旗紙型，以熱熔膠接
上。

1 從鯉魚旗紙型的尾巴開始，由小葉片依順序
以熱熔膠貼上。越靠近頭部就換貼較大葉
片。

4 另一側也從尾巴開始貼上葉
片。

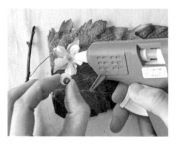

POINT

鯉魚旗的大小請配合放
置場所來調整。白樺木
圓切片可以在花市或手
工藝品店購買。

5 小花貼在眼睛部分，上面再貼上
眼珠。

6 以錐子等工具在木頭房屋
的屋頂開洞後，將房屋黏
貼在白樺木切片的中央。

7 在房屋周圍貼上苔草。

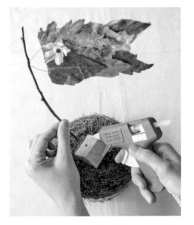

8 屋頂的開孔注入熱熔膠，插入鯉魚
旗的樹枝固定。

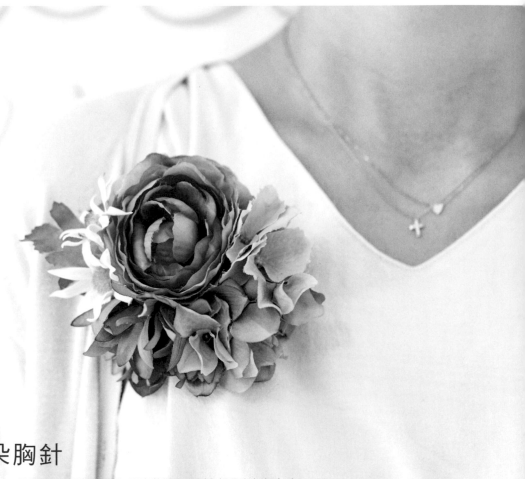

May.
② 花朵胸針

別在胸口，就能將臉孔襯托得更加明亮華麗；而別在帽子和包包上時，
就能馬上給人時尚感覺的萬能配件！

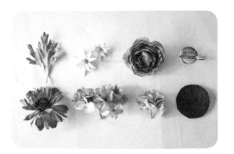

tool & material

・人造花
　　葉片　1片
　　法絨花　2朵
　　陸蓮花　1朵
　　白頭翁　1朵
　　繡球花・綠色　1小枝
　　繡球花・藍色　1小枝
・附底座的別針（直徑約3.5cm）
・不織布（直徑約5cm）
・熱熔膠槍
・斜口鉗

Flower Arrangement

1　不織布剪成直徑5cm的圓形，以熱熔膠固定在別針底座上。

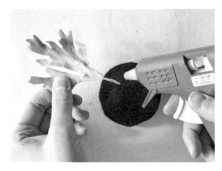

2　以斜口鉗將人造花全部從距離花頭下1cm剪下。首先，葉片放成放射出來的感覺，以熱熔膠貼上。

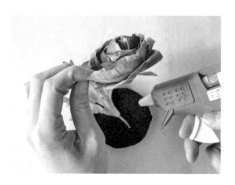

3　決定主要花朵的位置，以熱熔膠貼合。

4　第二主要的花朵貼在步驟3的旁邊。

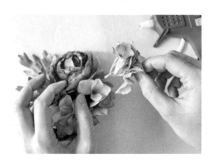

5　在花朵之間空隙固定上繡球花。

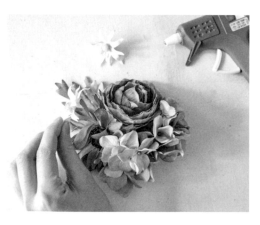

6　注意當成焦點的法絨花不要被掩蓋住了。

POINT

只要記住這個作法，就能應用在髮圈和戒指等各種飾品上。作法很簡單，請務必試試看！

May.

③ 母親節的花藝設計

想著媽媽的喜好與最適合的花朵，
用心地挑選花材製作吧！

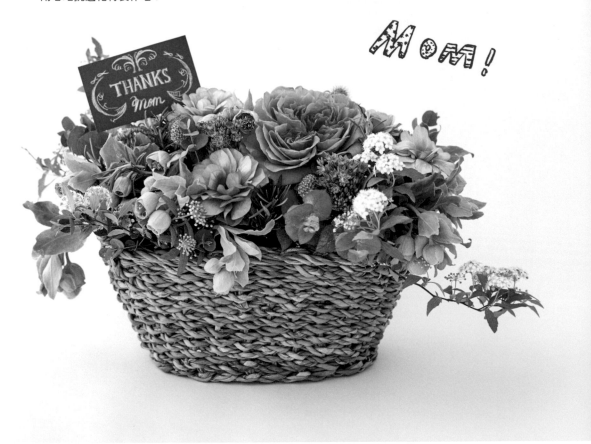

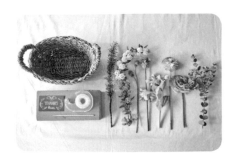

tool & material

· 籃子（約25×15cm）
· 吸水海綿
· 卡片（P.131）
　※任何卡片都OK。
· 膠帶
· 竹籤　1支
· 鮮花
　迷迭香　7枝
　小手毬　3枝

松蟲草（green ball）　4枝
蔥花（blue perfume）　4枝
聖誕玫瑰（Helleborus foetida）　5枝
陸蓮花　3枝
玫瑰　2枝
尤加利（約50cm）　3枝
· 花剪
· 刀片

1　籃子放進吸飽水的吸水海綿（參照P.8），全部的鮮花都先作好事前處理（參照P.9），在內側邊緣插入長長垂墜的小手毬。

2　步驟1的對角線處，插入稍微立起的小手毬。

3　在反對側的角落，將尤加利葉插成要放射出來的感覺。

4　好好思考主花玫瑰的位置後再插入。

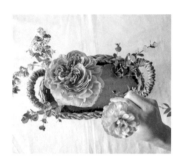

5　將陸蓮花貼著玫瑰插入。

POINT

插成不管哪個方向看，都很漂亮的樣子。好好利用花莖彎曲處，作出自然的氛圍吧！

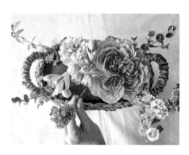

6　宛如要填滿玫瑰和陸蓮花旁的空隙一般，插入顏色和質感不同的花朵與葉材。

Basket

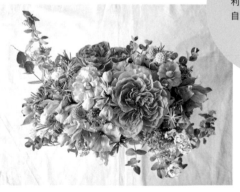

7　大花要低一些，像是迷迭香和尤加利這類小巧的素材，則插出放射感。插花時不要過於拘束，但也不能露出吸水海綿，確實地插滿。

8　卡片背面以膠帶固定好竹籤，插進花籃裡就完成了。

巴黎的花藝工作室

text by Eriko Shirakawa

在巴黎第7區經營一家漂亮工作室的Mary和Marianne。Marianne為花藝家且擁有一家花店，Mary則有著室內設計師經歷，曾在技術高明的花藝家旗下工作過，兩人相遇之後，融合這兩種不同的經歷，在2012年開始營運工作室。

室內備齊了同色系的生活用品和花器，是宛如巴黎仕女般俐落時髦的空間。其中排列著綠色的花草植物，如繡球花、白頭翁、陸蓮花、虞美人、金合歡、聖誕玫瑰等……是配合著季節感所陳列的「今天的花卉」。兩人從這裡面挑選製作花禮或客人自家陳設使用，配上為了派對與活動準備的特別花葉，來進行搭配。

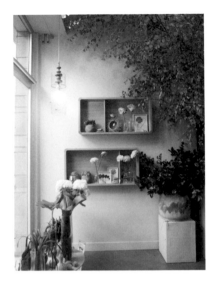

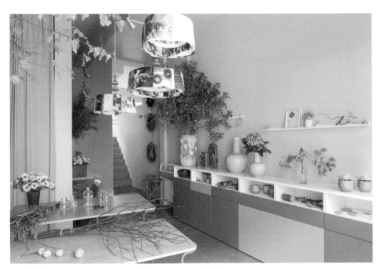

工作室的室內裝飾　photo by Stephan Julliard

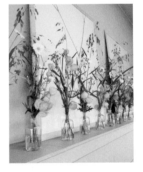

結婚典禮的花藝裝飾。以滿天星作成的吊飾，另外排列了插入松蟲草和唐棉、野燕麥的花瓶。

慶生會的花藝裝飾。使用了橄欖枝和陸蓮花、野燕麥來搭配。

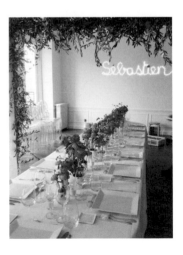

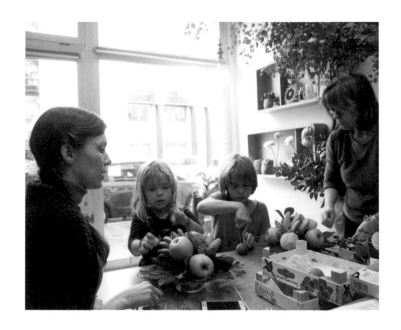

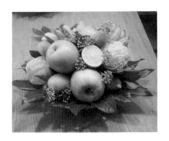

左：孩子們的花藝課。這天的課程是融合水果和花朵的靜物風情創作。上：男孩的作品，挑選充滿立體感的素材組合而成。

工作室也會舉辦適合小朋友的課程。編織花莖、觸摸土壤和森林的青苔，組合各式各樣的素材和形狀，感受香氣。配合季節的變化和特別節日來製作作品。Mary和Marianne溫暖的個性，也是這間工作室獨有的魅力。

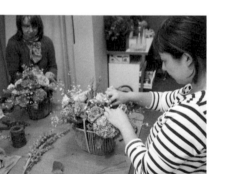

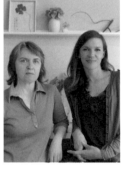

上：在工作室中插著花的Mary。右：Marianne（左）、Mary（右）。

photo by Stephan Julliard

上・右上：Cui Cui中的erico，正在上著兩人所教授的花藝課程。右：像是從庭院中摘取般的花藝作品。

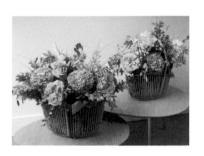

Atelier marie marianne
6 rue du Général Bertrand, 75007 Paris, France
+33 1 44 49 01 05
http://www.ateliermariemarianne.com/
Atelier marie marianne – Paris – Fleuriste | Facebook

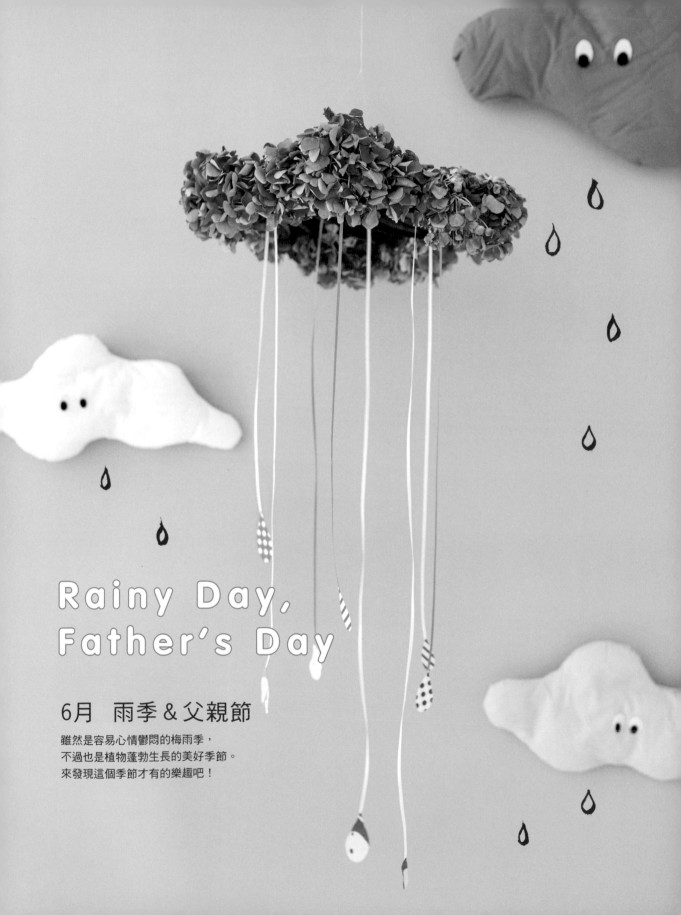

Rainy Day, Father's Day

6月 雨季&父親節

雖然是容易心情鬱悶的梅雨季，
不過也是植物蓬勃生長的美好季節。
來發現這個季節才有的樂趣吧！

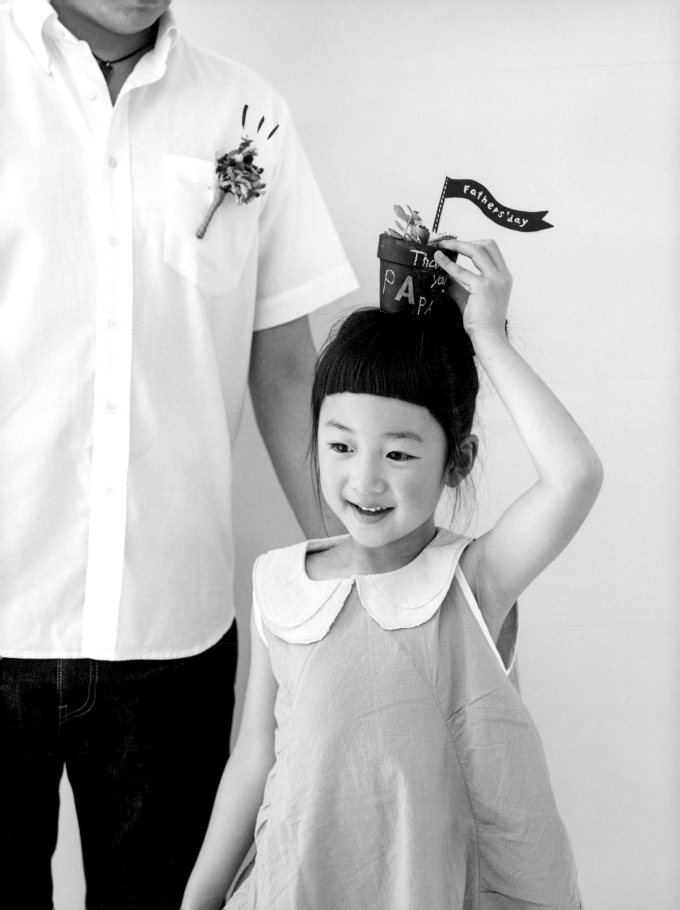

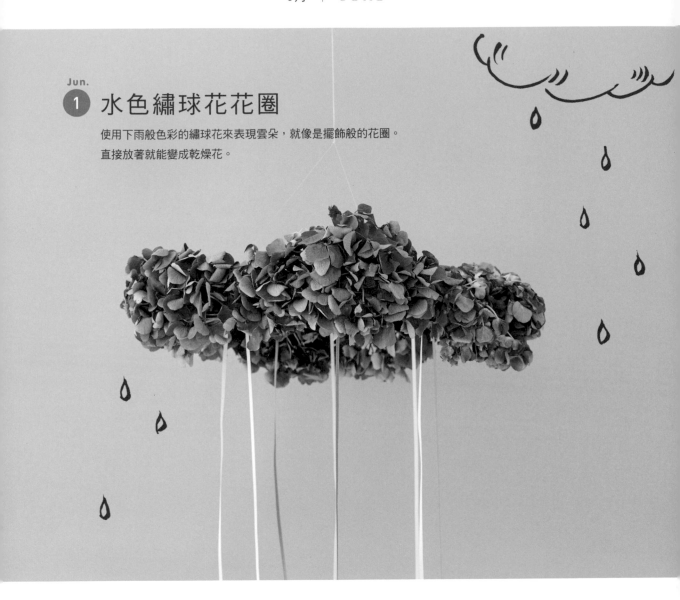

Jun.
①
水色繡球花花圈

使用下雨般色彩的繡球花來表現雲朵，就像是擺飾般的花圈。
直接放著就能變成乾燥花。

tool & material

- 藤蔓花圈（直徑25cm）
- 印花布料（10×15cm）
- 有圖案的色紙　2張
- 緞帶（藍色）　3條
 （隨意剪成40至70cm的長度）
- 緞帶（白色）　5條
 （隨意剪成40至70cm的長度）

- 鐵絲
- 釣魚線（1m左右）　3條
- 鮮花
 繡球花　3枝
- 花剪
- 熱熔膠槍

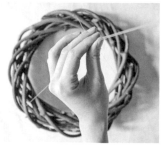

1 像是在花圈上配置正三角形的感覺，在三個點各綁上一條魚線，於花圈中心上方彙整成一條。

2 在花圈維持平衡的位置上打結。在魚線的上端製作能夠勾著的線結。

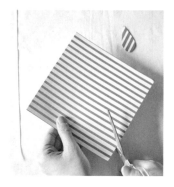

3 從印花布和色紙上剪下水滴造型。

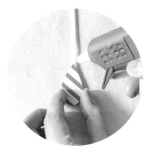

4 在緞帶尾端以熱熔膠貼上步驟 3 剪下的水滴。

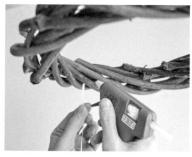

5 吊掛起花圈，以熱熔膠固定緞帶。一邊注意緞帶顏色與長度的平衡，一邊將八條緞帶全部黏貼在花圈上。

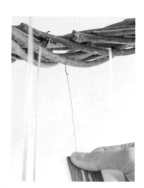

7 在花圈內側捲繞上鐵線固定。

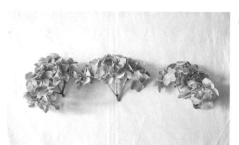

6 以花剪將繡球花剪成10cm左右的長度。

POINT

使用了來自荷蘭進口，卻相當有元氣的繡球花，更容易作出漂亮的乾燥花！

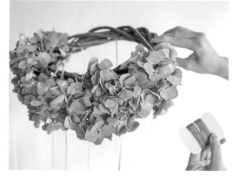

8 將繡球花插入花圈縫隙，並以鐵絲捲繞固定。

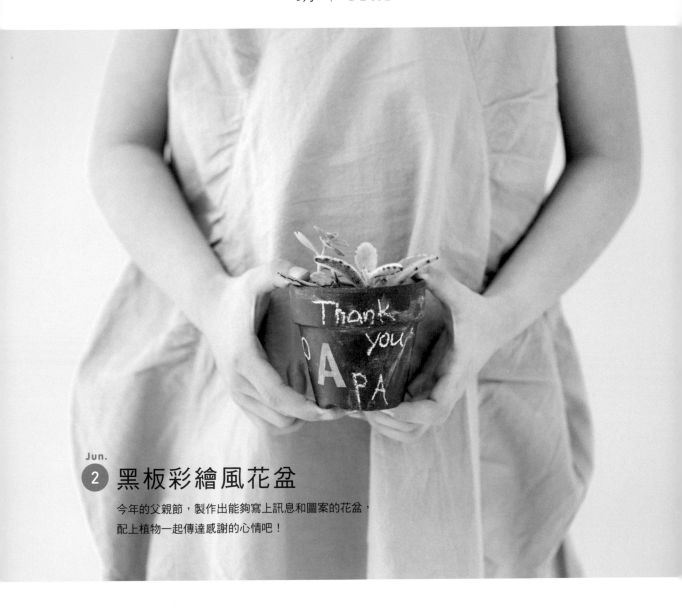

Jun.
② 黑板彩繪風花盆

今年的父親節，製作出能夠寫上訊息和圖案的花盆，
配上植物一起傳達感謝的心情吧！

tool & material

・切割墊
・毛刷
・刀片
・自動鉛筆
・紙膠帶（5×3cm）
・盆底網（3×3cm）
・花盆（3號）
・多肉植物　2種

・湯匙
・赤玉土　適量
・培養土　適量
・黑板漆
・粉筆　喜歡的顏色

1 以自動鉛筆在紙膠帶上刻出姓名縮寫字母的痕跡，再以刀片切割下來。

2 將步驟1貼在花盆上，在上面塗滿黑板漆。

3 乾燥後撕下紙膠帶。

4 花盆中放入盆底網。

5 塞入2cm左右的赤玉土。

6 培養土放到約花盆七分滿的高度。

POINT

放進土後，以花盆輕輕敲打地面讓土壤平均分布。

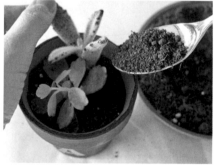

7 放入多肉植物，周圍蓋上培養土。為了讓澆水時水不會溢出來，讓花盆邊緣與土壤間留有1cm左右的盛水空間。

8 在花盆外側，以粉筆寫下訊息或畫畫。

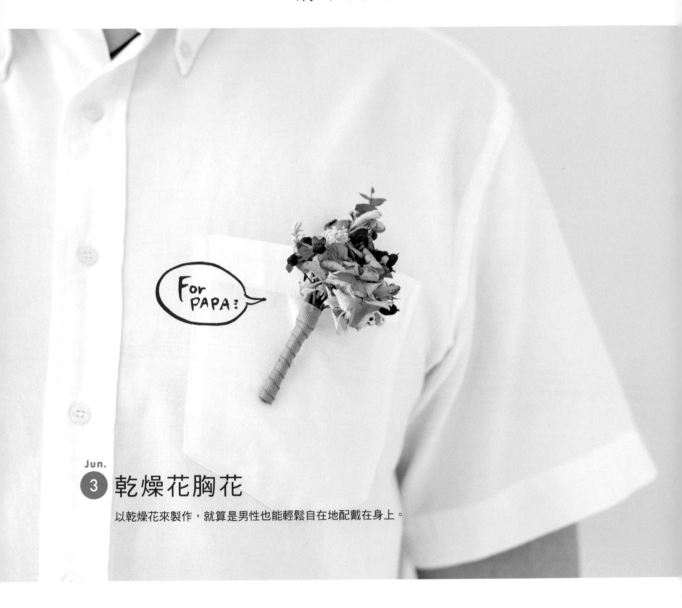

Jun.
3 乾燥花胸花

以乾燥花來製作，就算是男性也能輕鬆自在地配戴在身上。

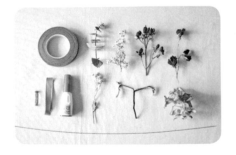

tool & material

・花藝膠帶
・乾燥花
　尤加利　l枝
　地膚　2枝
　火龍果　l枝
　香豌豆花　l枝
　小白菊　l枝
　袋鼠花　l枝
　繡球花　l枝

・胸針
・緞帶（20cm）
・瞬間膠
・鐵絲（細）　4支
・花剪

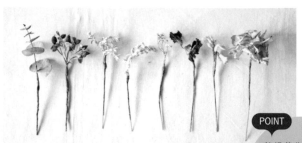

1 將花材纏繞鐵絲。（參照P.10）但是不需要加上棉花。

POINT

乾燥花非常的纖細脆弱，在捲繞鐵線時，請小心不要傷到花朵。

2 在主花繡球花後面，搭配上火龍果。

3 一邊確認顏色和形狀的平衡，一邊在後面放上尤加利和地膚，在步驟 2 的空隙中配上小花和綠葉。

4 配置好後，從距離花朵尾端7至8cm處將鐵絲剪斷。

5 鐵絲整體纏上花藝膠帶，下方塗上瞬間膠。

6 捲繞上緞帶，遮蓋住花藝膠帶。

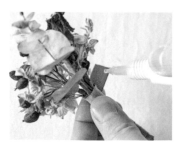

7 捲到上面後，緞帶尾端塗上瞬間膠固定。

kuru kuru

8 胸針上塗瞬間膠，貼在靠近胸花內側的花莖上。

Veil

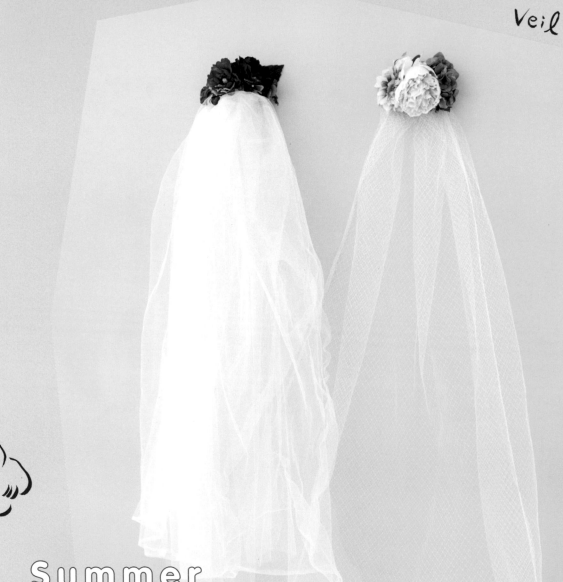

Summer
Wedding

7月 夏季婚禮

當梅雨季過去，緊接著就是夏季登場了。
蔚藍的天空，是最適合映襯純白禮服的季節。

Corolla

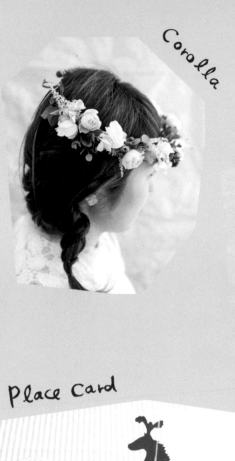

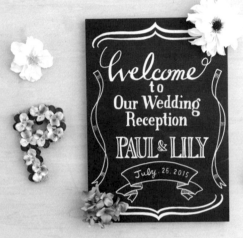

Welcome Board

Place Card

Bouquet

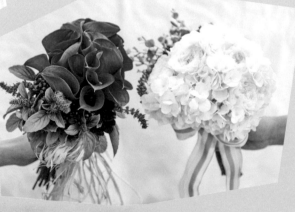

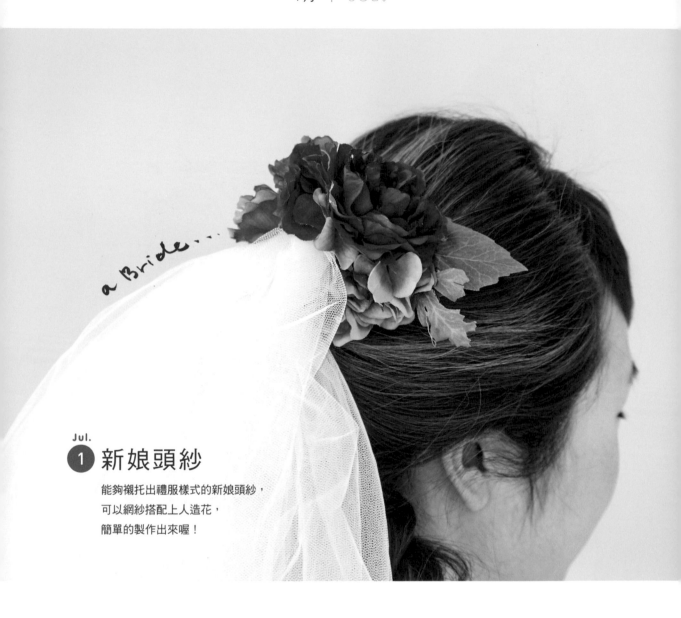

a Bride...

Jul.
① 新娘頭紗

能夠襯托出禮服樣式的新娘頭紗，
可以網紗搭配上人造花，
簡單的製作出來喔！

tool & material

・髮插（7×3.5cm）
・不織布
　（比髮插稍微大一些）
・線
・針
・網紗（50×100cm）
※請依照希望的分量來調整尺寸。

・人造花
　白頭翁　1枝
　陸蓮花　1枝
　繡球花　1枝
　大葉片　1片
　白頭翁的葉片　2片
・斜口鉗
・花剪
・熱熔膠槍

1 不織布剪成比髮插稍微大一些的橢圓形。

2 從大葉片開始以熱熔膠貼在不織布上。

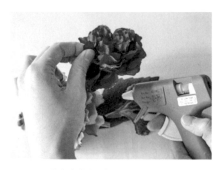

3 一邊考慮顏色的搭配和配置，一邊以熱熔膠固定花朵。

4 網紗上方捏成縐褶狀。

5 不織布的下方空隙放上網紗，以熱熔膠稍微固定。

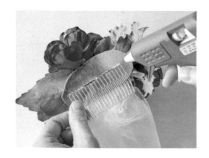

7 不織布內側以熱熔膠貼上髮插。如果覺得不牢固，以手縫線手縫固定髮插幾處，更能安心。

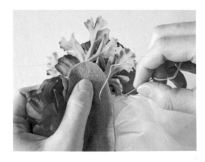

6 為了不鬆脫，以手縫線固定幾處。

POINT

可以不時放在頭上比畫，確認配置的平衡和顏色搭配。選用大塊一點的不織布時，就可以增加花朵的分量，若應用花冠（P.48）的作法，也能使用鮮花來製作。

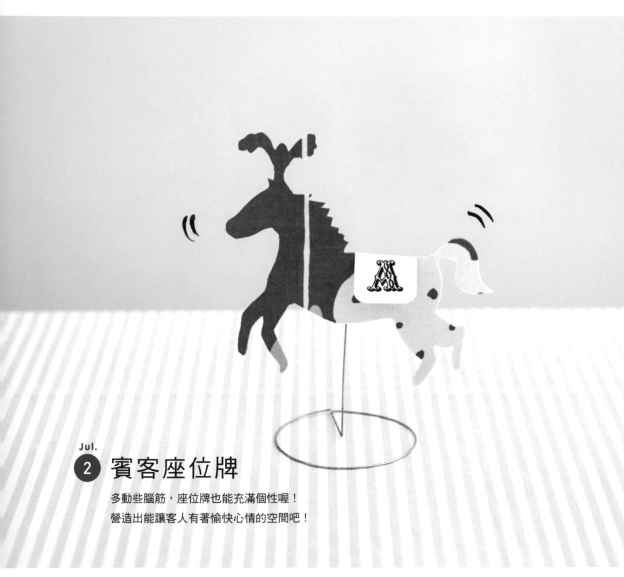

Jul.
② 賓客座位牌

多動些腦筋，座位牌也能充滿個性喔！
營造出能讓客人有著愉快心情的空間吧！

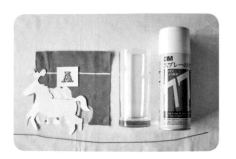

tool & material

・馬和馬鞍的紙型（P.133）
・圖畫紙
・印花布（約10×15cm）
・杯子（底部直徑約8cm）
・噴膠
・鐵絲（極粗） 1支
・剪刀
・斜口鉗
・熱熔膠槍

42

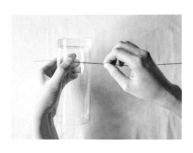

1 鐵絲繞杯子捲一圈，作出圓形。

2 拿掉杯子，鐵絲重疊部分彎到內側。

3 鐵絲在圓中心垂直彎曲，在10cm左右的位置以斜口鉗剪斷。

POINT
為了要讓成品更漂亮，在貼布料時要一點點地黏貼，不要產生縐褶。

4 圖畫紙依照馬的紙型以剪刀剪下，整體噴上噴膠。

5 有噴膠那面貼上印花布，確實貼好後以剪刀剪掉多餘布料。

6 圖畫紙依照馬鞍的紙型以剪刀剪下，下端剪成圓角。

POINT
馬鞍可以加上喜歡的文字或客人的姓名！

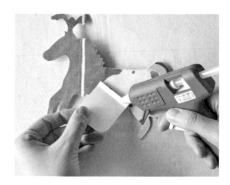

7 圓角的反對側往內摺3cm，沾上熱熔膠後貼在馬背。

8 背面以熱熔膠貼上步驟**3**作好的底座。

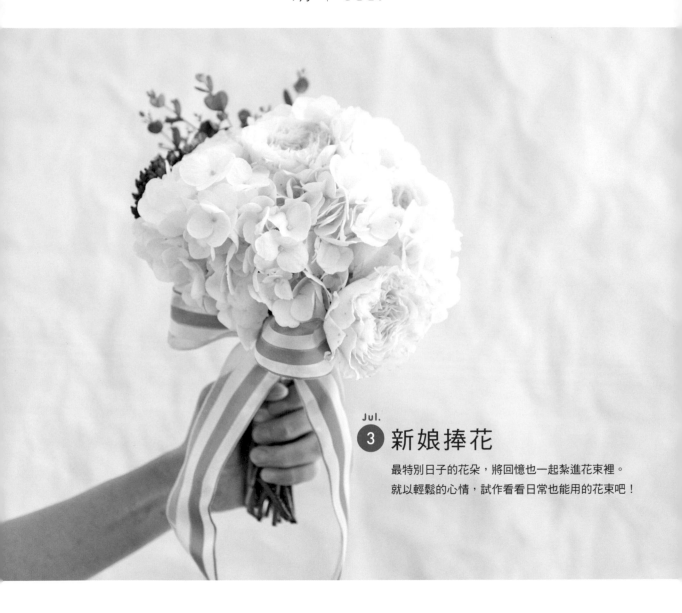

Jul.
③ 新娘捧花

最特別日子的花朵，將回憶也一起紮進花束裡。
就以輕鬆的心情，試作看看日常也能用的花束吧！

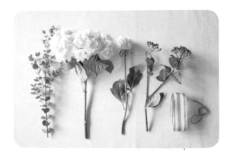

> **tool & material**

・鮮花
　尤加利　5枝
　繡球花（白）　1枝（圓球大朵）
　玫瑰（白）　7枝
　莢蒾果（紅色系）　2枝
・緞帶（70cm）
　（分別剪成繞花莖用20cm，
　　打蝴蝶結用50cm）

・麻繩（20cm）
・花剪
・瞬間膠

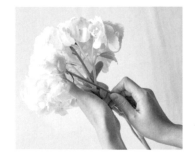

1 首先整理好花材（參照P.9）。在繡球花縫隙中插入玫瑰。配合繡球花的圓形，正中間要較高，邊緣要略低一些，調整讓高度一致。請不要改變手握支點的高度。

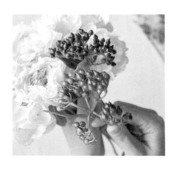

2 分量比較少之處加上莢蒾果。

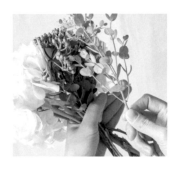

3 在莢蒾果外側加上尤加利葉。

4 以麻繩將花束固定，打上平結。

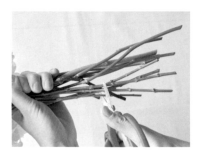

5 花莖剪成距離手握支點處兩個拳頭的長度。

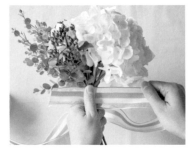

6 以裝飾緞帶往下方捲繞。

POINT

紮綁成束時請注意力道，不要損毀到花莖。而一直手持著花束，手溫會傳到花朵，變得更加脆弱，所以請盡快完成喔！

7 下方花莖留下5cm左右，緞帶尾端以瞬間膠固定。

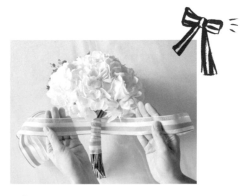

8 以另一條緞帶打上蝴蝶結。

Jul.
④ 婚禮迎賓板

客人進入婚禮會場後最先映入眼簾的婚禮迎賓板，
是以婚宴派對的感覺來製作。就以手寫來表現出熱情招待的心情吧！

tool & material

・木板（B4）
・婚禮迎賓板的紙型（P.135）
・紙膠帶（固定用）
・橡皮擦
・複寫紙（白色）
・黑板漆
・毛刷
・自動鉛筆
・麥克筆（白色）

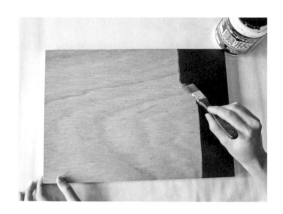

1 木板整體（含立面）以刷子塗上黑板漆，放至乾燥。

2 木板上放置複寫紙，再在上面放上放大190%的紙型，以紙膠帶固定不要讓它移動。放好後以自動鉛筆沿著紙型描繪。

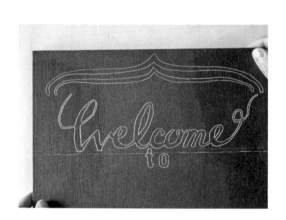

3 拿掉複寫紙和紙型，就會看到打底的線條。

POINT

失誤或複寫紙髒掉時，可以橡皮擦或細字筆沾上黑板漆來清除。因為可以重複修正，請安心製作吧！

4 沿著底稿，以白色麥克筆描繪。如果底稿太淡就多描幾次。

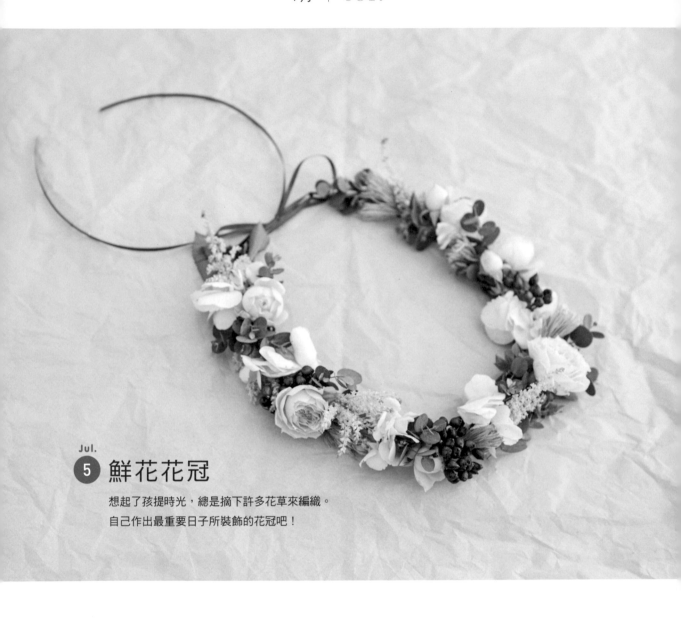

鮮花花冠

想起了孩提時光，總是摘下許多花草來編織。
自己作出最重要日子所裝飾的花冠吧！

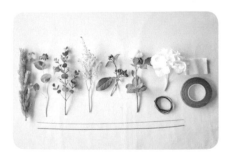

tool & material

- 鮮花
 - 羊毛松　5枝
 - 金翠花　5枝
 - 尤加利　3枝
 - 泡盛草　3枝
 - 藍莓果　2枝
 - 迷你玫瑰（白）　5枝
 - 繡球花（白）　2小枝
- 棉花
- 緞帶（細：80cm）

- 花藝膠帶
- 鐵絲（細）　上鐵絲用／20支
- 鐵絲（粗）　2支
- 透明膠帶
- 花剪
- 剪刀
- 紙巾
- 平坦容器（也可以使用盤子）

1 將2支鐵絲以花藝膠帶黏貼固定，接成50cm的長度。

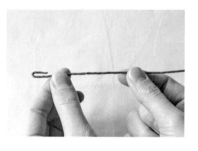

2 步驟1完成的鐵絲捲上花藝膠帶，鐵絲兩端折成1cm左右的U字形。

3 以花藝膠帶將鐵絲彎摺處捲繞固定。

↓tape

←──── 50cm ────→

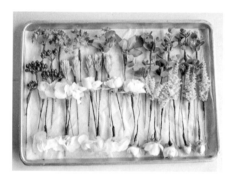

4 鮮花全部從花萼下方1.5cm處剪斷，接上鐵絲（參照P.10）。平底容器鋪上濕紙巾，放上接好鐵絲的花朵。全部共作40支。

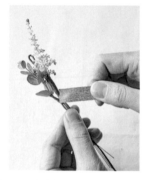

5 一邊依喜好的順序，將花朵和葉片整理成束，以花藝膠帶捲在步驟3作好的鐵絲底座上。

思考顏色和形狀的平衡稍微錯開一點點來進行組合吧！

6 花藝膠帶以相同方向捲繞到另一端後，將花朵的鐵絲捲繞固定在鐵絲底座。如果在意鐵絲，請從上方捲上花藝膠帶。

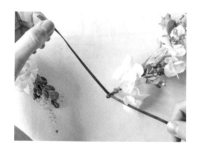

7 緞帶分別穿過兩側的開口。

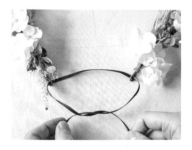

8 製作蝴蝶結。可配合頭圍來調整緞帶長度。

POINT

接上鐵絲後，鮮花的乾燥速度會加快，就算是製作中也盡可能放在濕紙巾上。建議完成後於上方放上一張濕紙巾，鬆鬆的包上一層保鮮膜再放進冰箱。

Cui Cui Style Wedding

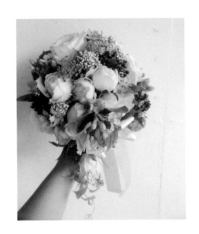

　　兩人一起努力規劃的結婚典禮，是作為未來家族的第一步，也是連接兩個家庭，想要將感謝心情傳達給重要的人的場所。

　　Cui Cui到目前為止，對於婚禮布置總是提出重視獨創性，又能讓身為主角的兩人更加耀眼，在心底留下深刻印象的裝飾提案。

　　搭配會場的整體主題，以下介紹了捧花、花卉布置，紙作的裝飾道具和禮物等，各式各樣讓結婚典禮更加繽紛的物品！

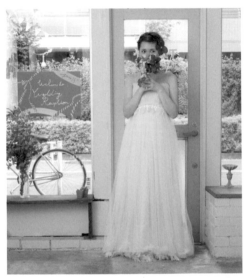

攝影：小澤義人　協力：TORi

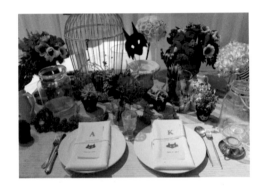

依場合不同，能設計出古典也
能營造出休閒的氛圍。

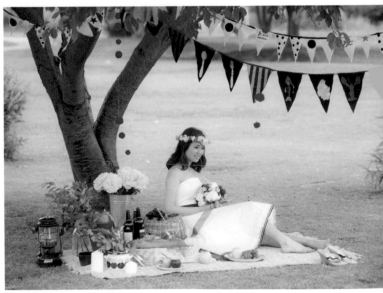

攝影：小澤義人

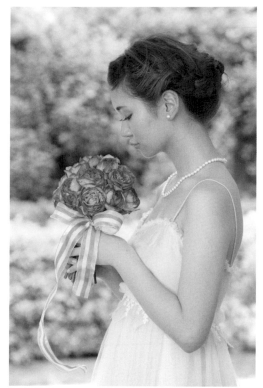

各種小物都承載了招待客人的心意！

攝影：小澤義人

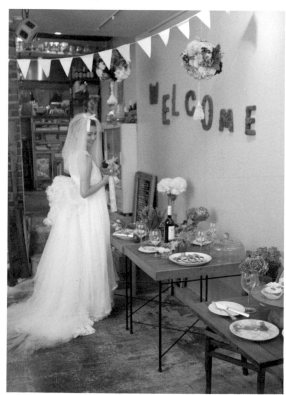

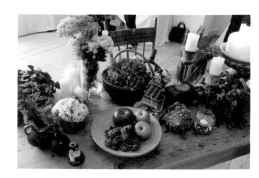

不光是花藝布置，還有裝飾會場的道具和攝影用的小物。是美術與花藝的雙人組合才能展現的創意。

攝影：小澤義人　協力：TORi

攝影：小澤義人

Summer
Vacation

8月　暑假

每天都懷抱著雀躍心情的孩提時的暑假，
以回憶製作了這些作品。

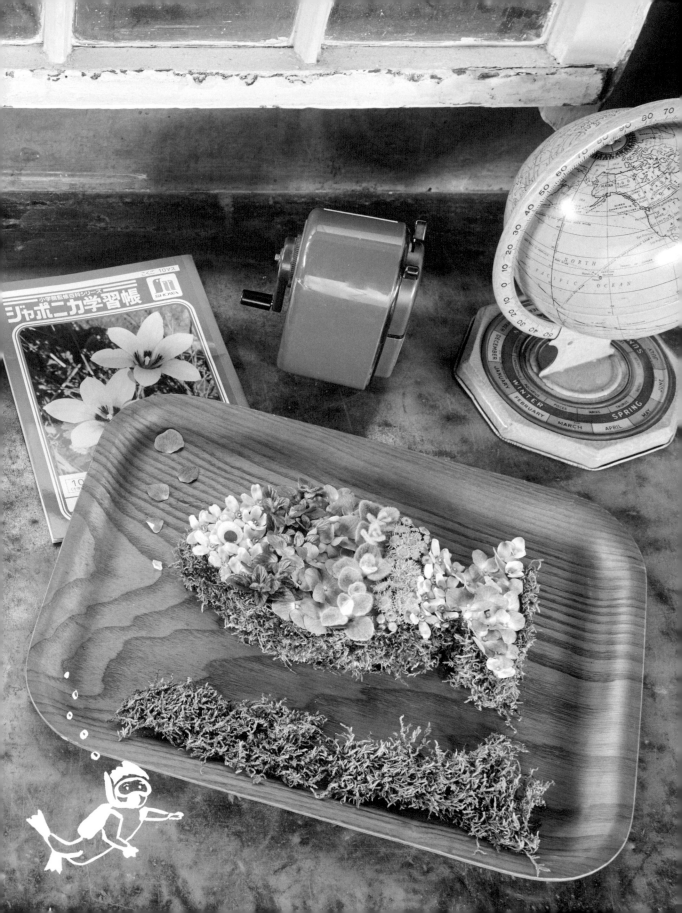

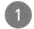

Aug. 1 魚形裝飾

只是配合形狀插上花朵而已，
就能開心完成的設計作品。

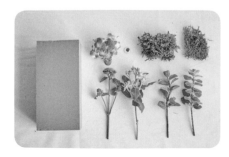

tool & material

・吸水海綿　1/3塊（厚約3cm）
・鮮花
　　繡球花　1小枝
　　苔草　1包（約10×15cm）
　　山苔　1包（約10×15cm）
　　藿香薊　3枝
　　藍星花　7枝
　　薄荷　5枝
　　克里特牛至　5枝

・眼珠　1個
・粗鐵絲作的U字釘（3cm）　30支
　（參照P.9，請事先準備好備用）
・竹籤或粗鐵絲
・托盤
・刀片或花藝用刀

1 托盤放上吸飽水的吸水海綿（參照P.8），以棒子（竹籤或鐵絲等）先刻劃魚兒的底稿。如果會在意吸水海綿的水氣弄濕桌面，請在下方先鋪上保鮮膜等物。

2 對照魚兒形狀，以刀片或花藝用刀割掉多餘的部分。

3 即將使用的花朵或綠葉，只留下1cm左右的花莖，剪掉多餘部分。為了不要讓花材變脆弱，只作最小幅度的修剪。

4 將花材和綠葉插到吸水海綿上。花莖纖弱時不要硬插，先以粗鐵絲在海綿上開洞後再插入（參照P.8）。

5 整體都插上花後，以U字釘固定苔草遮蓋側邊的海棉。為了不要遮住花材，只固定薄薄的一層苔草即可。

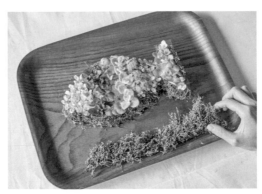

6 以大海中的模樣為主題，托盤下方放上苔蘚作出海草的形狀。

7 在魚頭的位置放上眼珠，以繡球花的花瓣作出泡泡的感覺。

POINT

請依喜好決定花朵的順序和分量。只選用一種來製作也很漂亮喔！

Aug. ② 草帽花飾

使用有鮮豔色彩的人造花，
來作服裝造型的點綴裝飾吧！

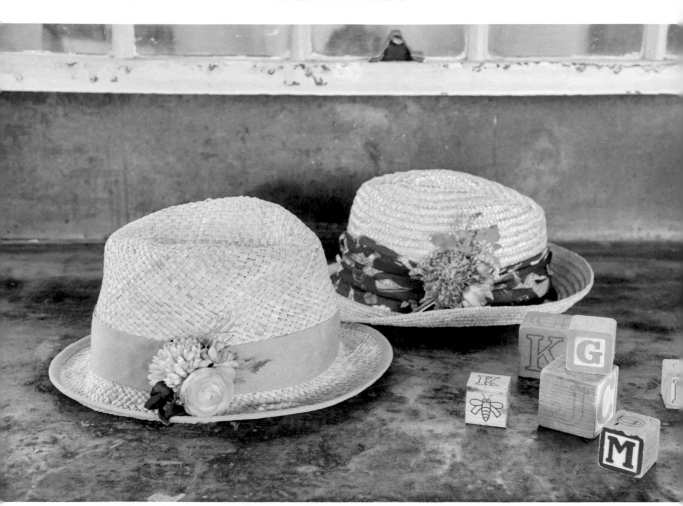

tool & material

・帽子
・鐵絲（極細）　6支
・人造花
　　花（大）　2朵
　　花（小）　2朵
　　葉片　2片
・花藝膠帶
・瞬間膠
・剪刀
・斜口鉗

1 人造花的花朵和葉片分別接上鐵絲
（參照P.10），但是不需要放入棉花。

2 將花材準備完成。

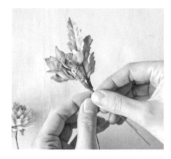

3 先將最後方的葉片拿起來搭配。

POINT

加入質感和形狀不同的花朵及葉片，整體感會變得更好。

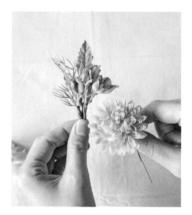

4 加上大朵花朵。

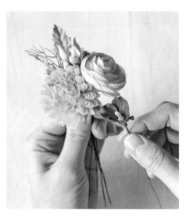

5 在大花周圍的空隙間放上小花。

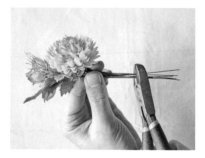

6 完成一束後，花莖留下5cm左右，多餘部分以斜口鉗剪掉。

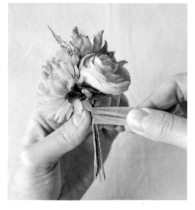

7 捲上花藝膠帶固定。完成花飾後，便將它裝飾在帽子上吧！

英文字母花裝飾

花朵枯萎後也能繼續觀賞的作品。
一邊製作著自己和最重要的人的英文名縮寫，一邊享受其中的樂趣吧！

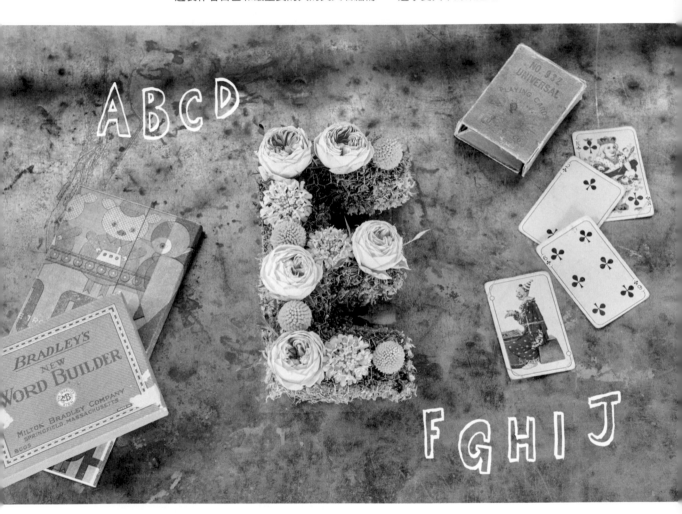

tool & material

- 六角網（30cm×30cm）
- 吸水海綿　1/3塊（厚約3cm）
- 水苔　2片左右
 （浸水就會復原）
- 苔草　2包
 （1包約10cm×15cm）
- 鮮花
 金杖球　5枝
 松蟲草　5枝
 玫瑰　5枝

- 鐵絲（極細）　10支
- 斜口鉗
- 花剪
- 刀片或花藝用刀
- 竹籤
- 托盤

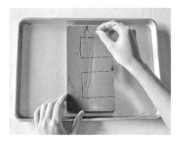

1 托盤放上吸飽水的吸水海綿
（參照P.8），以棒子（竹籤或
鐵絲等）刻出文字的底稿。

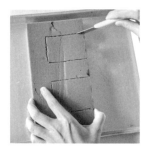

2 對照文字形狀，以刀片或花
藝用刀割掉多餘的部分。

POINT

製作像M這類的橫向文
字，請橫擺上兩片同樣
的吸水海綿。割好文字
形狀後，以免洗筷之類
的物品將海綿連接在一
起就不會分開了。

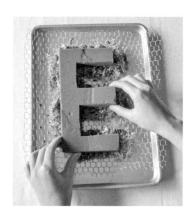

3

托盤上放上六角網，
對合文字形狀再適量
放上浸了水的水苔，
放上吸水海綿。

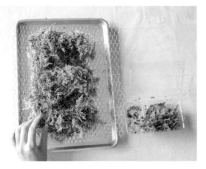

4 文字的上方和側邊也放上水苔。
再放上苔草。

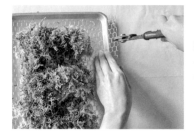

5

將海綿以六角網包住，
以斜口鉗剪出切口，再
以手整理整體的形狀。

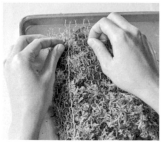
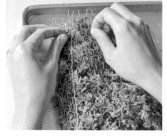

6

六角網的邊端以鐵絲固
定，就完成了文字的底
座。

7

修剪鮮花，花朵留下
3cm左右的花莖，以竹
籤開洞後，將花朵插在
文字底座上（參照
P.8）。

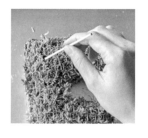

8

小心地插入花朵，
注意不要摺到花莖。

POINT

花朵枯掉後，就將
花朵取下，觀賞苔
草吧！請不時地浸
在水中補充水分。

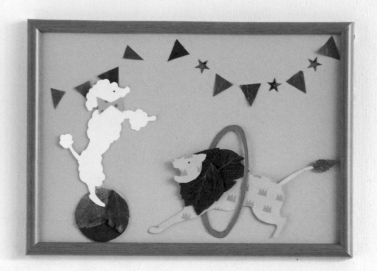

Memories of Summer

9月　夏天的回憶

為了想要任何時候都回憶起愉快的夏天，
製作出時髦的框景來裝飾房間吧！

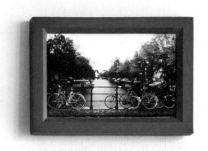
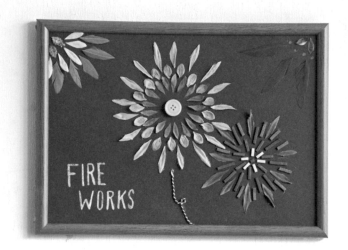

FIRE
WORKS

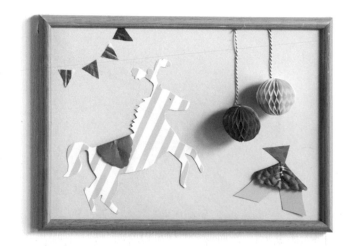

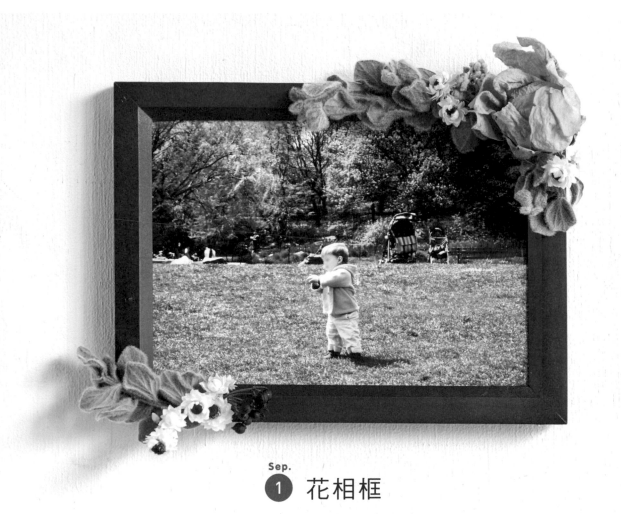

Sep.
① 花相框

就算是普通的相框，只要加上花朵和綠色植物，就能轉變出自然的氛圍。

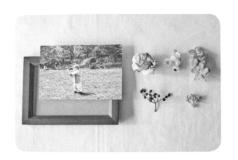

tool & material

· 相框
· 照片
· 乾燥花
 芍藥　5枝
 灰光蠟菊　3枝
 克里特牛至　5枝
 藍莓果　5枝
 果實　1枝
· 熱熔膠槍
· 花剪

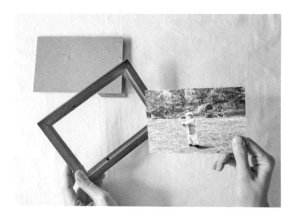

1

將圖片放進相框中。如果尺寸不合，就剪掉多餘部分來調整。

2

乾燥花剪成適當長度，放在相框上比對，決定配置。

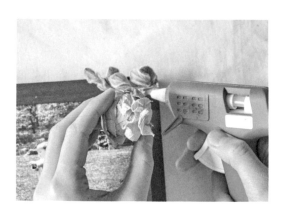

3 依照沒有厚度的葉子、主花、再來是埋在空隙間的果實和小花的順序，以熱熔膠貼在相框邊緣。確實黏貼住固定。

POINT

配合圖片的色澤濃淡和氛圍，來挑選使用的花葉材料吧！

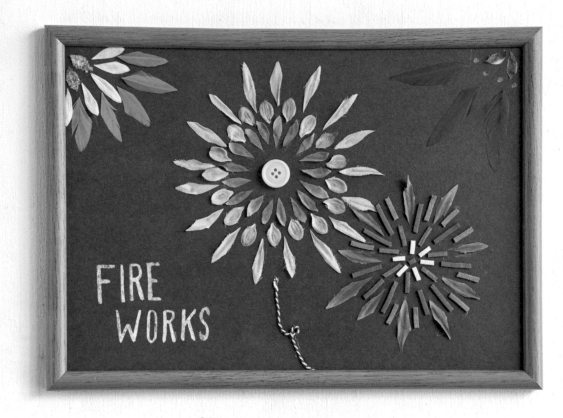

② 花瓣煙火秀

在夏天欣賞花火的回憶，以各種素材來嘗試作成貼畫吧！

tool & material

- ・畫框（A4大小）
- ・圖畫紙（深色）
- ・棉繩（紅白）12cm　1條
- ・皮繩（1色）30cm　1條
- ・皮繩（3色）15cm　1條
- ・人造花
　　非洲菊（2色）　各1枝
　　白頭翁　1枝
　　菊花（2色）　各1枝
　　葉片（2種）　各1片

- ・鈕釦
- ・羽毛（雙色）　各3片
- ・熱熔膠槍
- ・剪刀

1 將圖畫紙放入畫框內。如果尺寸不合，就剪掉多餘的部分來調整。

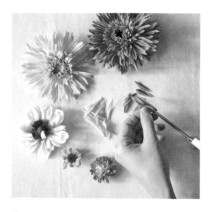

2 剪下花瓣。各剪下20片備用。

3 將花瓣以剪刀修剪成兩端尖尖，或水滴形狀。羽毛分剪成兩片，同樣修剪兩端。

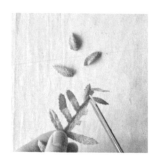

4 剪下葉片，大略修剪一下。

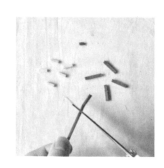

5 要放在煙火中央的皮繩長度約3至5cm，往外側的長度約1cm左右。另外剪1.5cm左右，共三至四種色彩。

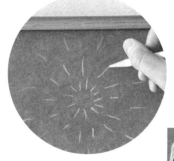

6 以白色色鉛筆在圖畫紙上畫上底稿。

POINT

如果有煙火照片放在一旁，在構圖時會更容易喔！底稿的線條如果太長，貼上小片花瓣時線條會突出來，所以打底的線盡量短一點。

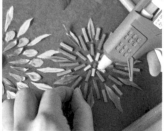

7 對照底稿，以熱熔膠將材料由煙火中央向外側貼合。中央以熱熔膠貼上鈕釦或以黃色色鉛筆畫上裝飾。

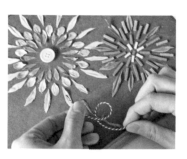

8 煙火軌跡的部分，對照底稿在畫紙塗上熱熔膠，貼上紅白棉繩。

65

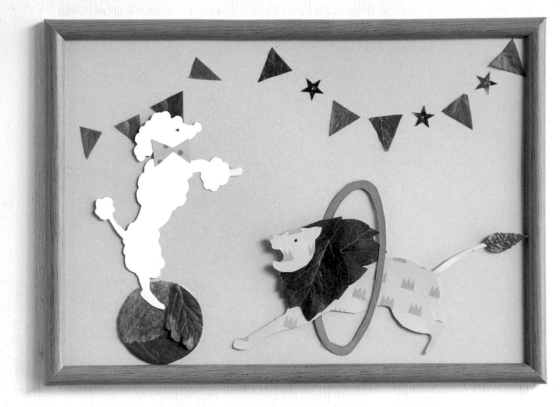

Sep.
③ 葉片的馬戲團掛畫

回憶裡的精彩畫面，就以彩色畫紙和葉片作成貼畫吧！

tool & material

· 畫框（A4大小）
· 圖畫紙（黃・藍・白） 各1張
· 圖畫紙（2種花樣） 各1張
· 人造花
　葉片（各種顏色和形狀） 10片
· 星型亮片 3片
· 貴賓狗和獅子的紙型（P.137・P.139）
· 自動鉛筆
· 剪刀
· 熱熔膠槍

1 貴賓狗和球、獅子的鬃毛和尾巴前端的紙型放在白色圖畫紙上，以自動鉛筆描出形狀，沿著底稿以剪刀剪下。

2 獅子的臉和身體的紙型，放在有花樣的紙上描出形狀，沿著底稿以剪刀剪下。

3 依照獅子鬃毛的形狀，將鋸齒形狀的葉片以熱熔膠貼在步驟1剪下的圖畫紙上。

4 獅子臉的那一側修剪成圓形。

5 球和獅子尾巴前端也貼上葉片，以剪刀修剪形狀。三角旗用的葉片剪成三角形，作出10片左右。

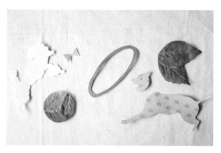

6 以圖畫紙剪下貴賓狗的蝴蝶結，和獅子的圈圈，準備好所有的配件。

7 貴賓狗貼上蝴蝶結和球，獅子則將鬃毛、臉及圈圈組合黏貼起來。

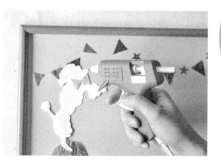

8 圖畫紙放進畫框內，上端貼上葉片的三角旗和亮片，再貼上貴賓狗和獅子即完成。

POINT

使用P.133的紙型也可以作出馬匹。以彩色圖畫紙作出馬戲團帳篷之類的裝飾，就能自由創造出自己的畫面。

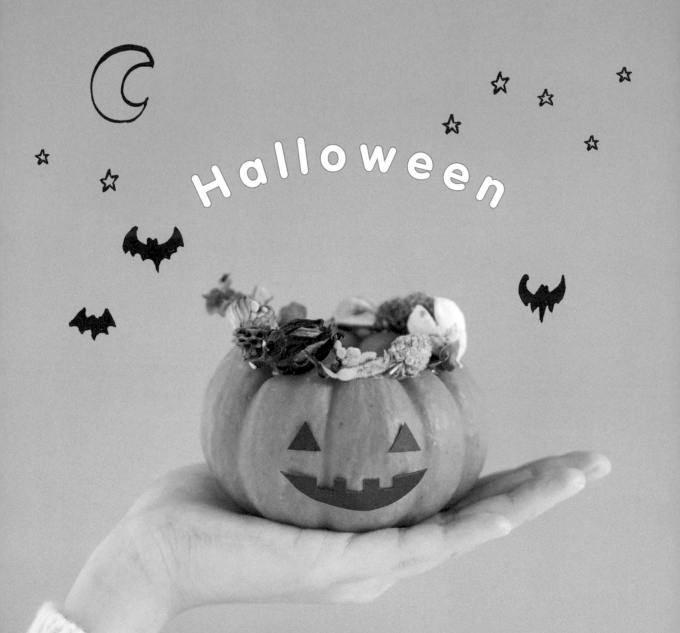

Halloween

10月　萬聖節

以各種材料裝飾南瓜，或作變裝打扮！
萬聖節宴會上的道具，就以季節性素材
來妝點得更可愛吧！

CAT

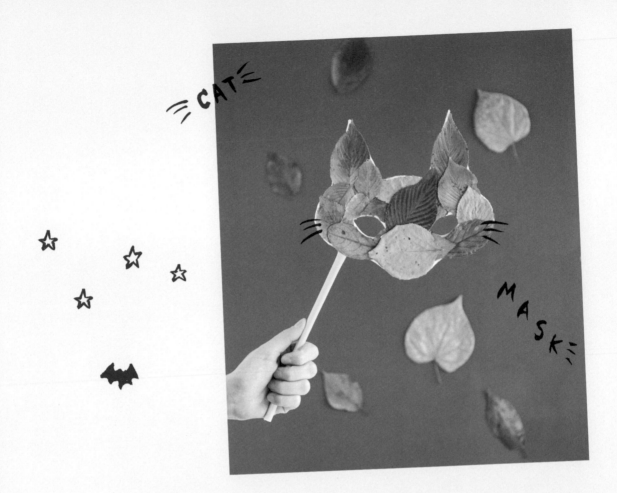

MASK

HANA- MONSTER

BOO

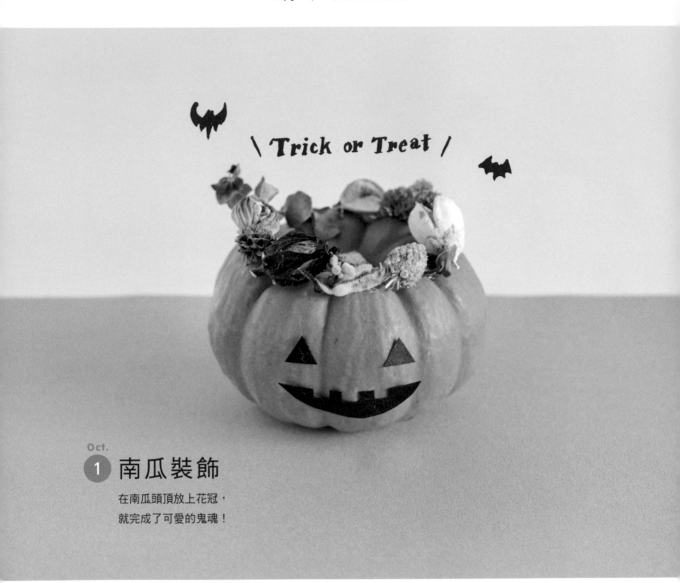

\ Trick or Treat /

Oct.
1 南瓜裝飾

在南瓜頭頂放上花冠，
就完成了可愛的鬼魂！

哪種樣子的南瓜都OK

tool & material

・橡木類果實　依喜好6至7顆
・乾燥花　依喜好4至5朵
・迷你南瓜　1顆
・圖畫紙（黑色・約3×7cm）
・自動鉛筆（原子筆也可以）
・剪刀
・熱熔膠槍

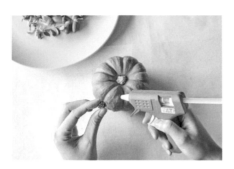

1 預先想好各種材料要以怎樣的順序排列，決定好位置後，以熱熔膠貼在南瓜上方。

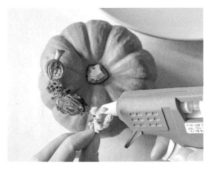

2 像是細枝等材料，不容易塗上熱熔膠時，就在南瓜上面沾熱熔膠後再放上材料。

3 裝飾一圈後，以圖畫紙畫出南瓜的眼睛和嘴巴。以自動鉛筆畫出兩個約1cm左右的三角形，接著畫出一個平緩的新月形狀。依照南瓜大小，所需大小會有所不同，請適當調整。

4 剪下底稿。由於新月形狀要當作嘴巴，將要當作牙齒的四角型切口剪出三處。

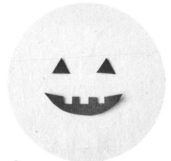

5 排列剪下的紙張。

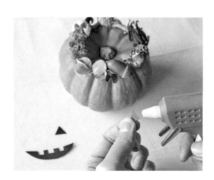

6 觀察南瓜一圈，決定正面後，以熱熔膠貼上眼睛和嘴巴。

> **POINT**
> 南瓜上方的裝飾以形狀不同的配件來組合，會完成富有整體感的作品。像帽子一樣作出高度，全部裝飾在圓的中央也很可愛喔！

Oct.
② 可愛空鳳妖怪

以空氣鳳梨來作出
能裝飾又能培育的怪獸吧!

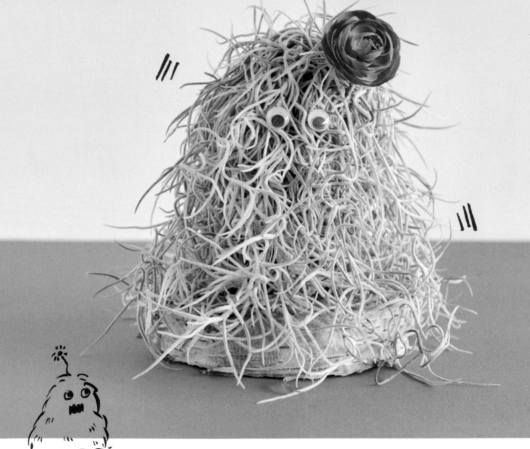

tool & material

· 吸水海綿
· 眼珠　2顆
· 人造花（帶花莖的花）　1枝
· 空氣鳳梨（松蘿）　1束
· 粗鐵絲作的U字釘（3cm）　10支
　（參照P.9，請事先準備好備用）
· 刀片
· 斜口鉗
· 熱熔膠槍

1 尚未吸水的吸水海綿以刀片切割成圓柱狀，上端要像切蔬菜的滾刀一樣切割。

2 完成像圖片中一樣的圓錐體。

3 將空氣鳳梨鬆開，以U字釘固定在海綿上。

4 以空氣鳳梨將整體遮蓋住看不見海綿。

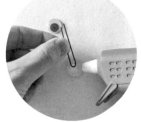

5 眼珠內側以熱熔膠槍貼上U字釘。

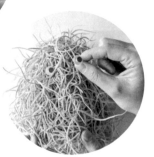

6 將眼睛的U字釘插入怪獸的底座。

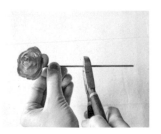

7 以斜口鉗將人造花的花莖剪成5cm左右的長度。

偶爾以噴霧器
為空氣鳳梨噴點水

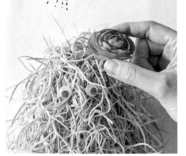

8 在喜好的位置插上花朵。

POINT

運用同樣的方法，也能搭配乾燥花製作，若海綿有吸水，也能使用鮮花來製作！因為海綿露出就不美觀，所以製作時請仔細確認。

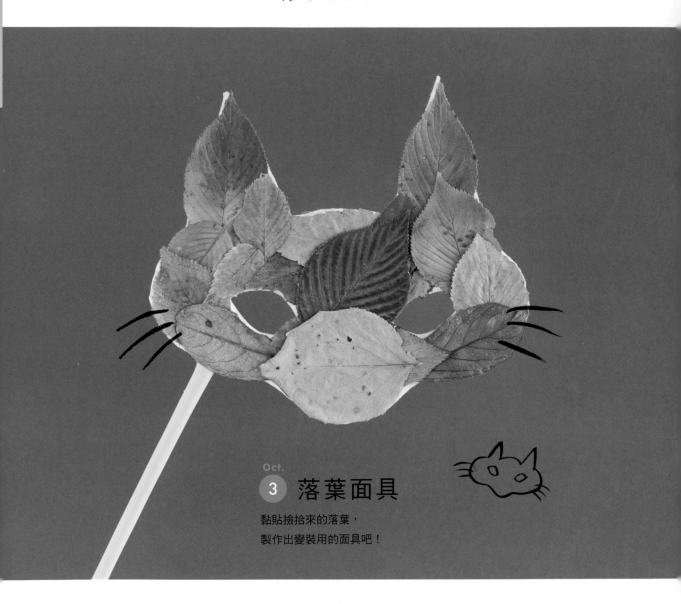

Oct.
(3) 落葉面具

黏貼撿拾來的落葉，
製作出變裝用的面具吧！

tool & material

・瓦楞紙（A4大小）
・狐狸紙型（P.141）
・布料（A4大小）
・吸管
・噴膠
・白膠
・落葉　大與小約20片
・剪刀
・刀片
・熱熔膠槍

OSHIBANA

落葉面具 | Fallen Leaves Mask

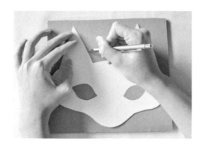

1 將書末附錄的紙型放大120%後以剪刀剪下，描在瓦楞紙上。

2 刀片沿著底稿的線條切割。

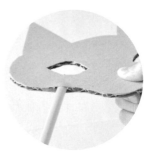

3 在眼睛下方的瓦楞紙空隙處，插入手持用的吸管。

4 瓦楞紙其中一面噴膠後，將布料拉緊貼上。

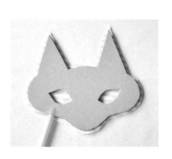

5 布料從距離瓦楞紙1cm左右處以剪刀裁剪。

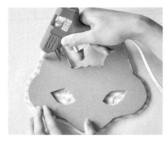

6 配合轉角和弧度，在幾個位置剪牙口，多餘的部分往內摺，以熱熔膠貼合。

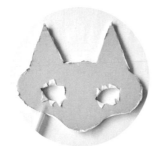

7 如果這樣製作，從旁邊看到的邊緣就是完成度很高很漂亮的狀態。

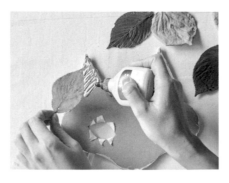

8 瓦楞紙的另一面，以白膠貼上落葉。

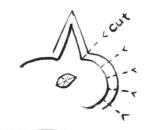

POINT
面積大的部分貼上大片葉子，空隙和面積小的部分貼上小葉片，整體就能黏貼的很美觀。

荷蘭郊外的花田

text by Eriko Shirakawa

　　安娜瑪莉所經營的花田，位於史基浦機場附近，距離阿姆斯特丹約20至30分鐘車程的郊外，是一處遠離都會喧囂，羊兒和馬匹悠閒駐足的場所。這個花田除了能夠摘花之外，也舉辦從小孩到大人都能參加的手作教室。孩子們能夠實際看到花草生長的過程，一邊遊玩也能一邊從安娜瑪莉身上學到正確和花草相處的方式，透過製作花藝，自由的發想展現對花草的創意。

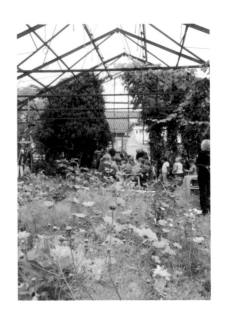

上：正在舉行孩子們的手作課程。
左：花田的小屋中擺放著許多可愛的作品！下：在花田中摘花的親子檔。媽媽作了簡單可愛的花束。

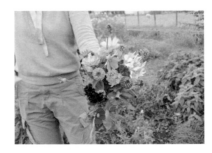

右：由安娜瑪莉設計，以萬聖節為主題的花藝作品。下：這天的主題是「萬聖節生日派對」，所以大家一起製作南瓜燈籠。

孩子們最喜歡在廣大的園地內搭乘手推車了！

左：水桶中裝著許多花朵。
上：女孩戴上了別緻的花朵項鍊。

　　能舉行生日派對、享受早午餐和茶會的時光……安娜瑪莉非常珍惜這片花田的舒適度，將來還會加入採摘花朵的項目，想要營造成和孩子一起學習創造性的地區設施。

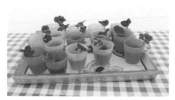

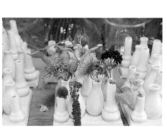

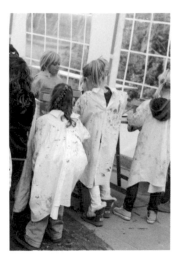

孩子們反穿著爸爸的舊襯衫代替罩衫，這樣一來就能夠盡情使用顏料塗鴉。

上：宴會的飲品也以花朵裝飾。右上：工房的小花器隨意插上摘下的花朵。右：孩子們的作品，不受限制的塗鴉方法非常可愛。

Zomerbloemen Pluktuin
Amsteldijk Zuid 183 b
1188 VN Nes a/d Amstel, The Netherlands
http://www.zomerbloemenpluktuin.nl

Prepare for the Winter

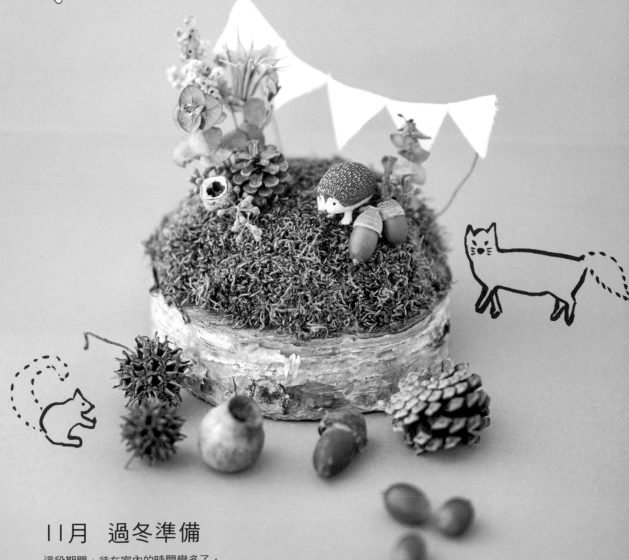

11月 過冬準備

這段期間，待在室內的時間變多了，
為了愉快度過冬天，來作準備吧！

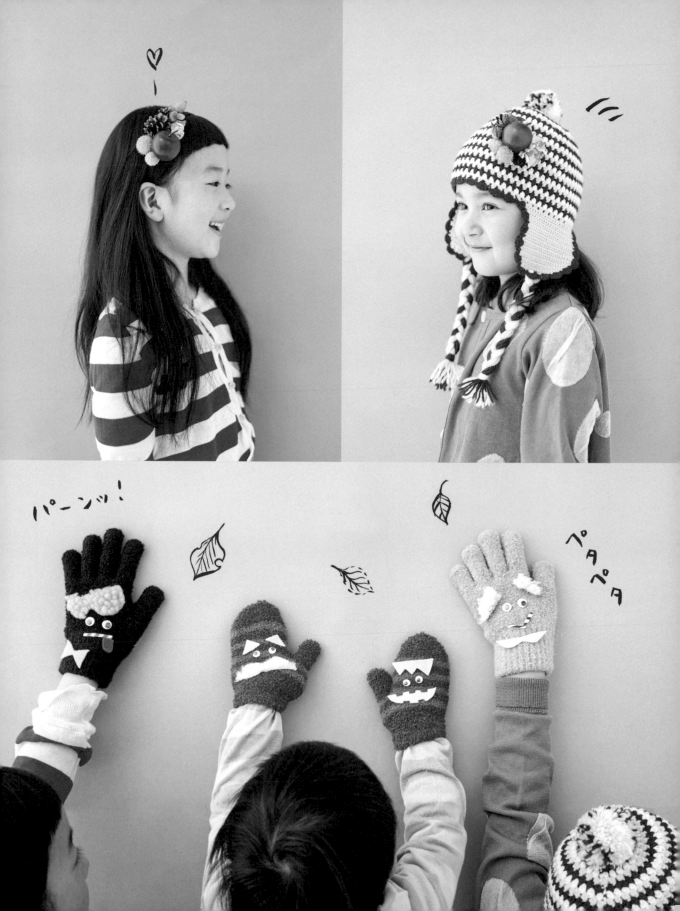

Nov.

1 果實髮箍

放進在公園等地收集到的果實，
來製作出世界上獨一無二的髮飾。

cute!

tool & material

· 乾燥花
　松果（小）　1顆
　果實的外殼　1個
　棉花果莢　1個
　橡實　1顆
　松果（中）　1顆
　梧桐果實（大·小）　各1顆
　尤加利　1枝
　地膚　1枝

· 人造蘋果　1顆
· 不織布（約6×14cm）
· 底座用的髮箍
· 剪刀
· 熱熔膠槍

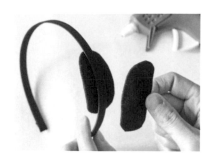

1　不織布剪成兩片3×7cm大小的橢圓形。

2　將一片橢圓形不織布以熱熔膠貼在髮箍內側，髮箍上方重疊貼上另一片。

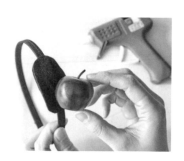

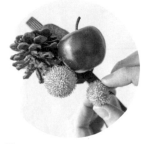

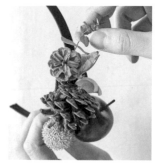

3　以熱熔膠貼上蘋果。

4　蘋果斜上方貼上松果，下方的空隙貼上梧桐果實（大・小）。

5　蘋果和中型松果的上方，一邊考慮配置，一邊貼上果實並插上尤加利葉。

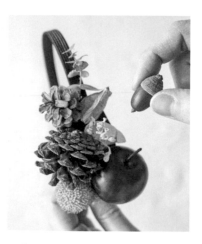

6　最後點綴上橡實，注意不要被蓋住了。

Brooch

POINT

以相同要領，在依照喜好所剪下的不織布上排上果實，內側固定上胸針底座，簡單就能完成了！

○注意：撿來的橡實可能會有蟲，浸泡一晚的鹽水後，暫時放在冰箱內冷藏即可處理。

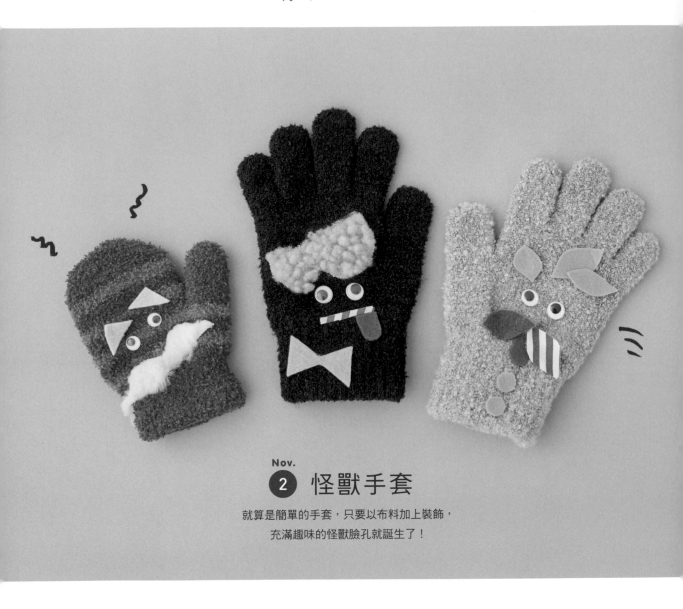

Nov.
② 怪獸手套

就算是簡單的手套，只要以布料加上裝飾，
充滿趣味的怪獸臉孔就誕生了！

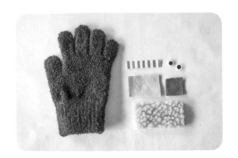

tool & material

· 手套
· 直條紋的布料（1×5cm）
· 眼珠　2顆
· 不織布（黃色 3×5cm）
· 不織布（紅色 2×2cm）
· 羊毛顆粒布（3×7cm）
· 熱熔膠槍
· 剪刀

MONSTER

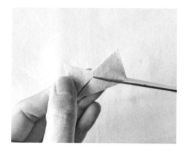

1 黃色不織布剪切口，作出蝴蝶結形狀。

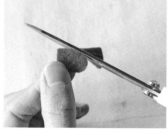

2 紅色不織布單邊剪成圓形，作出舌頭。

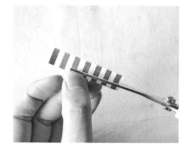

3 條紋布料剪成細長條。

4 羊毛顆粒布剪成喜歡的形狀，作出眉毛和頭髮。

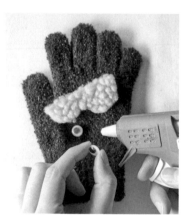

5 在手套的手背處，組合出怪獸的臉，以熱熔膠貼上顆粒布，下方再貼上眼珠。

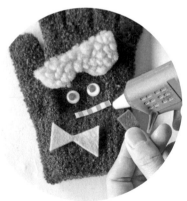

6 以熱熔膠在嘴巴的位置貼上步驟3的條紋布料及步驟2的舌頭，下面再貼上步驟1的蝴蝶結即完成。

POINT

運用自由的創造力來裁剪布料並貼上，請試著作出自己獨一無二的怪獸吧！

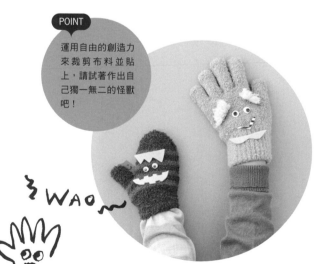

WAO

○注意：依本頁的作法製作，手套將不能清洗。需要清洗時，請以線縫上而不使用熱熔膠，再放進洗衣袋中洗滌。

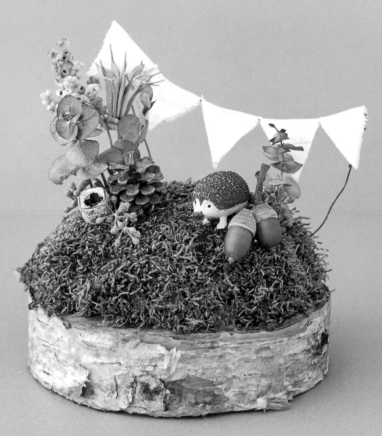

Nov.
③ 小小的秋天青苔花園

以橡實和松果等樹木的果實，
來製作出青苔上的小小庭院吧！

tool & material

- 乾燥花
 青苔（約10×15cm）
 尤加利果實　1個
 多花尤加利果實　2枝
 橡實　2顆
 喜歡的花草　約3種
- 吸水海綿　1/3塊（厚約3cm）
- 白樺木圓形切片（直徑約15cm）
- 動物模型

- 棉布（5×15cm）
- 鐵絲（粗）1支
- 鐵絲（細）1支
- 粗鐵絲作的U字釘（3cm）20支
 （參照P.9，請事先準備好備用）
- 斜口鉗
- 花剪
- 熱熔膠槍
- 刀片

1 棉布剪成細長形再對摺，剪成三角形。打開後就成了菱形。

2 鐵絲（粗）摺成ㄇ字形。

3 以步驟1作的菱形布料夾住鐵絲，以熱熔膠固定。

4 伸長刀片，將尚未吸水的吸水海綿削整成薄的半圓形。

5 吸水海綿放在白樺木切片上，鋪上青苔，並從中心插上U字釘固定。

6 以U字釘確實固定，讓青苔不會任意移動。

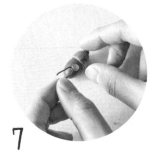

7 橡實以熱熔膠貼上U字釘，讓它容易插入。動物的一隻腳捲上鐵絲（細）。

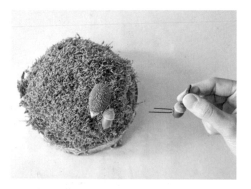

8 一開始先決定動物擺放的位置，乾燥花和果實則插在喜歡的位置。前方放低的，後方放高的材料，就能表現出遠近感。最後，在後方插上步驟3的三角旗。

POINT

想像著在森林進行尋寶探險或在花田中野餐，有這樣的設定與想像，會更容易決定物品的排列位置喔！

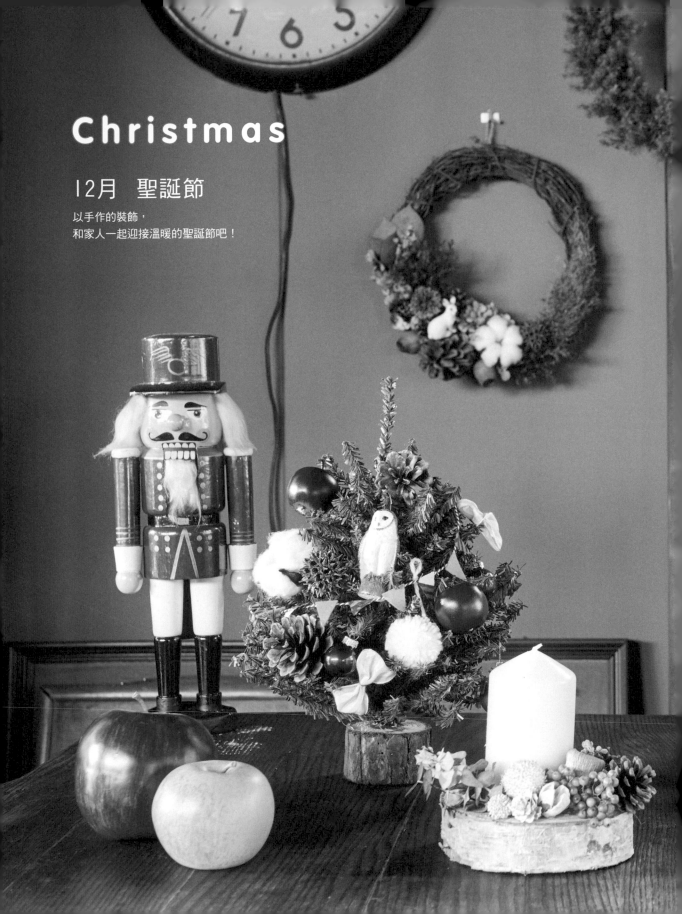

Christmas

12月 聖誕節

以手作的裝飾，
和家人一起迎接溫暖的聖誕節吧！

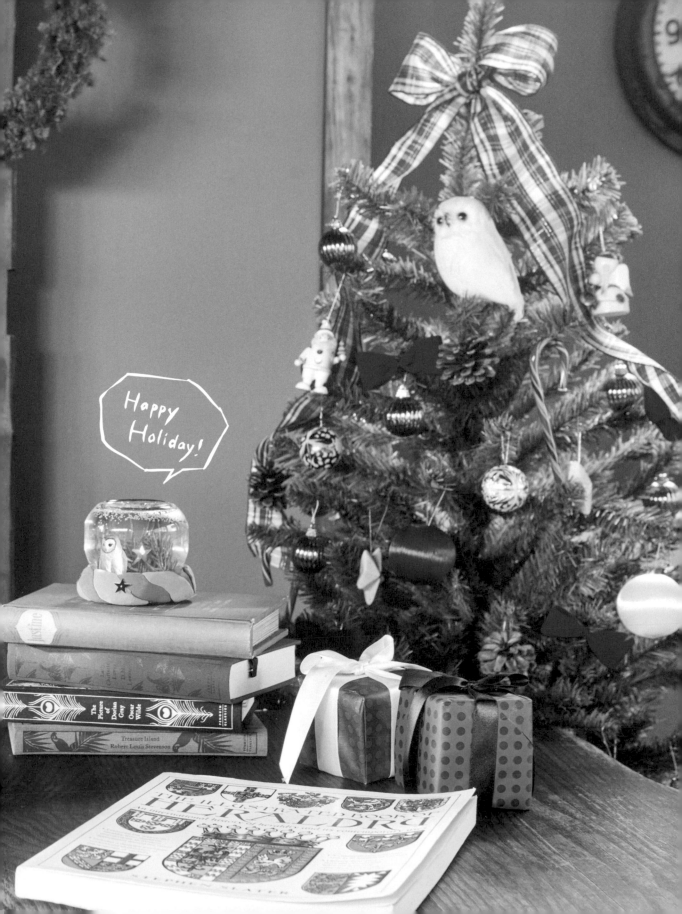

Dec.
1 花飾燭台

照亮漫長冬夜的蠟燭。
裝飾上果實和乾燥花，就能成為獨具格調的裝飾品。

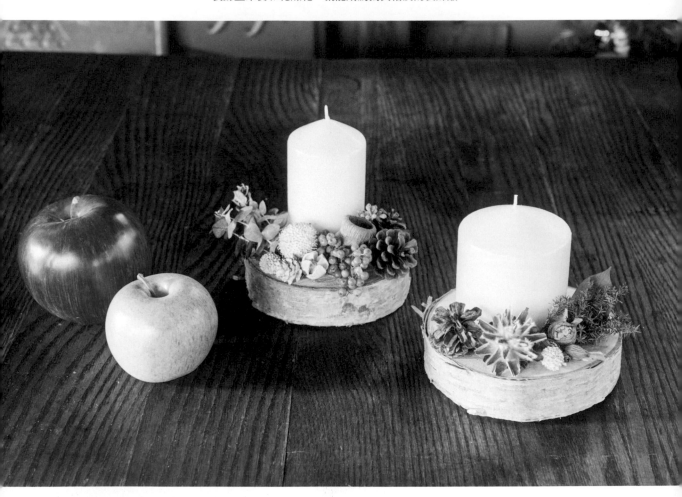

tool & material

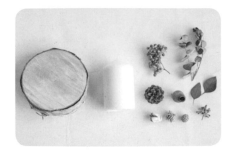

· 白樺木圓形切片（直徑約15cm）
· 蠟燭
（外側不容易融化的硬蠟材質）
· 乾燥花
　胡椒果　少量
　尤加利　2枝
　松果　2顆
　尤加利果實　I個
　多花尤加利果實　I枝
　其他果實　4至5顆
· 熱熔膠槍

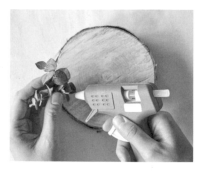

1 在白樺木切片上，以熱熔膠黏上材料。首先從左邊的植物開始貼。

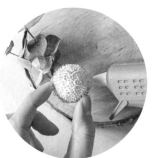

2 貼上大顆的果實。

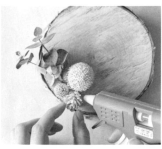

3 在大顆果實的空隙間，貼上小顆果實。

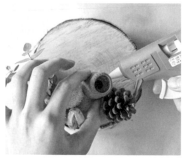

5 將松果一顆顆貼上。

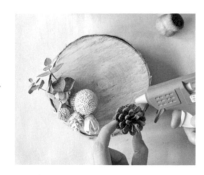

4 加上尤加利果實。

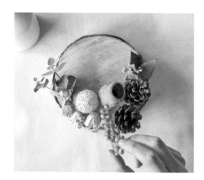

6 一邊注意配置平衡，一邊貼上多花尤加利果實和胡椒果。

7 最後放上蠟燭即完成。

POINT

在大顆果實之間放上小顆果實，看起來像是重疊般的塞滿空隙，比例看起來就會更好。

Dec.
② 雪花球

雪花球也能夠自己動手作喔！
加上絲絲綠意，就宛如身處森林中一般。

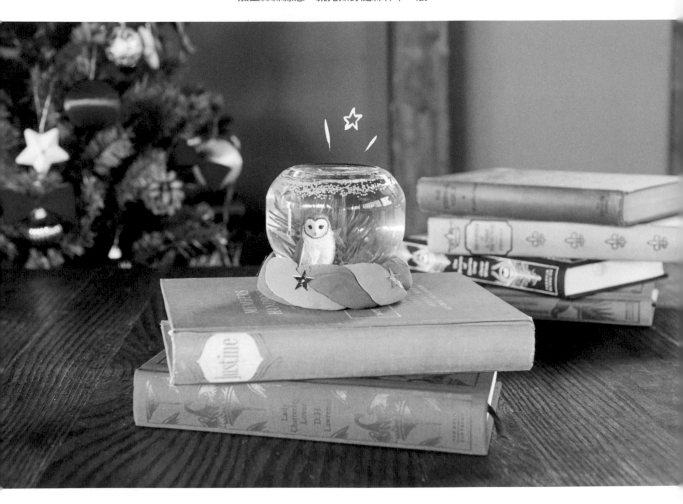

tool & material

・附蓋子的瓶子
　（直徑9至10cm左右，圓瓶）
・動物模型
・亮片（極小）　少量
・亮片（大）　3片
・亮片紙　少量
・人造花
　葉片枝條　2至3枝
・金蔥（粗和細）　少量

・甘油　3大匙
・水　適量
・輕黏土（紅・綠）
　各約2×3×2cm
・熱熔膠槍
・黏著劑
・剪刀
・湯匙（大・小）各1隻

1 瓶蓋內側以黏著劑貼上動物模型，放置一天乾燥。待黏著劑乾燥後，再以熱熔膠槍補強固定。

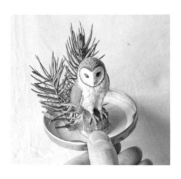

2 動物周圍以熱熔膠貼上綠色植物，注意不要遮到動物。仔細確認會不會容易掉落，如果擔心，再以熱熔膠加強。

POINT

亮片紙如果剪太大片或放太多，會結塊黏在瓶身內側，所以請盡量剪細一點，大約是圖中的分量即可。

3 亮片紙像流蘇一樣剪出細切口。瓶子放在下方，流蘇橫放後裁剪成碎片。請盡量剪細一點。

fringe

4 各色都稍微剪一些碎片，作出像圖中一樣的分量。也可以剪成星星和愛心形狀，當作隱藏裝飾也很有趣。

5 粒子細的金蔥放入1/5小匙。粒子粗的金蔥、極小亮片各放進1/5小匙。

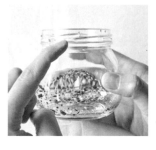

6 放進3大匙甘油後，水加到圖中食指的位置。一邊注意綠色植物的狀況，一邊蓋上瓶子。

7 將兩色的輕黏土分別延長成瓶口外周圍長度，兩條伸長的黏土扭在一起。

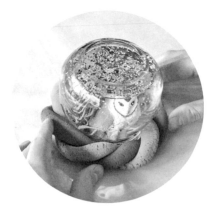

8 將步驟7放在瓶口周圍連接，以手指將黏土整理到滑順狀態。

Dec. (3) 聖誕花圈

表現出森林中長滿青苔的感覺吧！
不光是聖誕節，也可以裝飾接下來一整年。

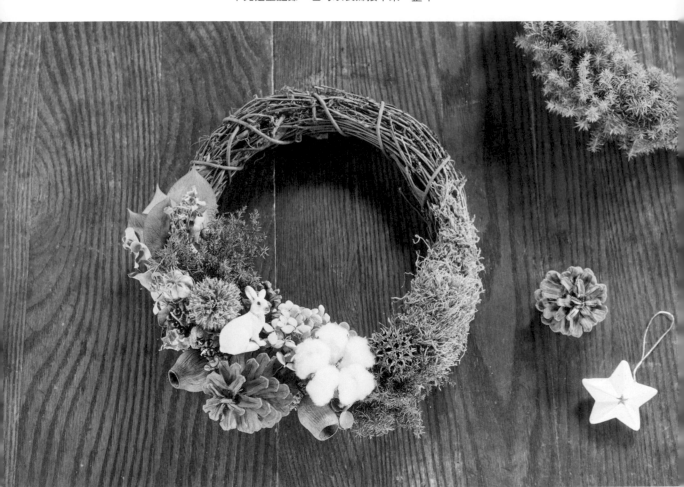

tool & material

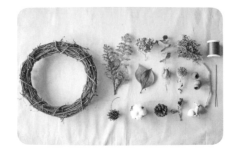

・藤蔓花圈（25cm）
・乾燥花
　　翠柏　3枝
　　繡球花　1枝
　　尤加利　3枝
　　青苔（10×20cm）　1片
　　假葉木　3片
　　黑種草果實　1枝
　　山防風　1枝
　　尤加利果實　2個
　　楓香果　1個

　　棉花　1個
　　松果　2個
　　射干　1枝
・動物模型
・線
・麻繩（12cm）
・鐵絲（細）　2支
・細鐵絲作的U字釘（5cm）　1支
　（參照P.9，請事先準備好備用）
・剪刀
・熱熔膠槍

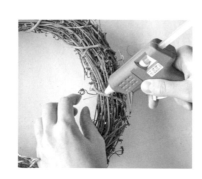

1 觀察花圈的感覺，來決定正反面。在反面容易吊掛的位置穿過麻繩，兩端一起打結。

2 同樣在花圈反面的縫隙處捲上線，打平結後以熱熔膠固定。不剪線保持捲繞的狀態。

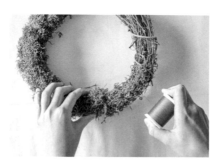

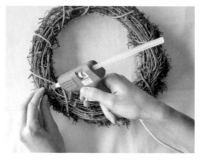

3 花圈轉到正面，以熱熔膠一點一點的黏上青苔。將反面的線拉到正面，捲在青苔部分。中心黏貼大量青苔時，青苔兩端要像新月般細，再捲上線固定。如果線不夠長，線尾部分再接上新的線，繼續以相同方式捲繞，這樣接線部分看起來就不會太顯眼。

4 青苔固定後，花圈翻回反面，線穿過縫隙處後打結剪掉，線結以熱熔膠固定。

POINT

並排黏貼材料時會看起來平板，堆疊起來黏貼，就能作出立體感。

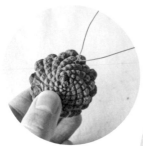

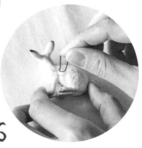

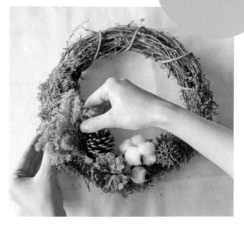

5 鐵絲穿過松果空隙，穿過一圈後扭轉，下端鐵絲剪成3cm長。

6 動物身後塗上熱熔膠黏上U字釘。

7 將松果的鐵絲和棉花以熱熔膠固定上花圈。其他植物也一邊看整體感一邊黏貼。最後將動物身後的U字釘塗上熱熔膠，插進喜歡的位置固定。

Dec.
4 聖誕樹

聖誕樹加上手作的裝飾，
營造出洋溢著獨創性的聖誕節。

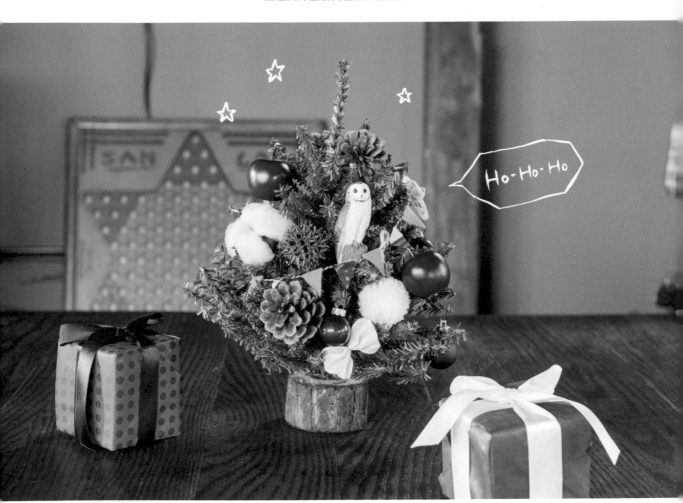

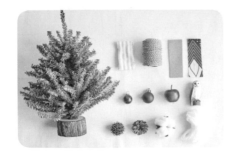

tool & material

- 樹基座
- 緞帶（30cm）
- 棉繩（紅白20cm）
- 不織布（2×10cm）
- 印花布（2×10cm）
- 裝飾物（大・小） 5至6個
- 人造蘋果　5個
- 動物模型

- 乾燥花
　果實（楓香樹等樹木的果實） 3個
　松果　4至5個
　棉花　3個
- 毛線（約1m）
- 鐵絲（細） 8支
- 細鐵絲作的U字釘（3cm） 9支
（參照P.9，請事先準備好備用）
- 剪刀
- 熱熔膠槍

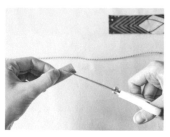

1 首先從三角旗開始製作。不織布剪成細長形再對摺，朝下剪成三角形。重複同樣順序，將不織布和印花布作出所需數量的菱形。

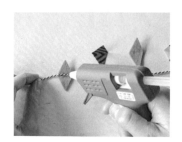

2 剪成菱形的不織布和印花布交錯放置。上面再放上紅白色棉繩，塗上熱熔膠將布料夾住固定成三角形。

3 製作毛球。將毛線捲繞在三隻手指上，捲到剩下10cm左右時從手指拆下，整理在一起後拿在手上。

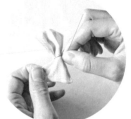

4 以剩下10cm的線在中央繞一圈後拉緊，和線圈其中一條線打結固定。線圈以剪刀剪開兩端，並將整體修剪成同樣長度，整理成球狀。

5 製作蝴蝶結。緞帶剪成10cm長，兩端對合後以熱熔膠固定。

6 以手指在中央捏出縐褶，再以鐵絲綁緊固定。

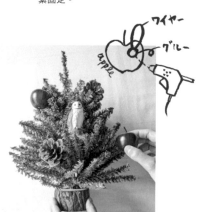

7 松果綁上鐵絲（參照P.93步驟5），蘋果、果實、動物模型皆以熱熔膠貼上U字釘。一開始先放上動物模型，再將其他裝飾掛上樹枝。

8 最後斜掛上三角旗，繩子尾端纏在樹內側的樹枝就完成了。

POINT

要好好思考配置的平衡感，不要將相同色系的物品排列太緊密。稍微離遠一點來觀看，會更容易判斷。

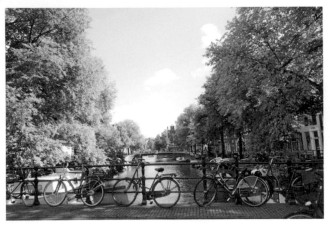

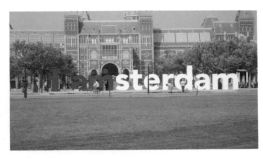

左：運河邊的街道，這是荷蘭阿姆斯特丹的風景。上：國立美術館前的「I amsterdam」的巨大文字。

左：位於阿姆斯特丹，內裝很漂亮的設計旅館。右：超級市場marqt備有有機和當地生產，讓人安心選用的食材。

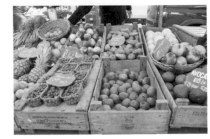

在街道一角的市場，有著許多販賣起司、蔬菜和海鮮類等食材的攤子。可以一窺荷蘭人的生活風貌。

在荷蘭留學的花時光

text by Eriko Shirakawa

　　荷蘭是有名的花卉大國，而我和荷蘭的緣分要追溯到10年之前。一開始只是以輕鬆的心情前往觀光，但對於小巧的市區和遍布的綠地，街頭看到的圖案和建築物、產品設計的完美度，人們的友善度等，我從中感受到無比魅力，因此每年都會休假安排到荷蘭一遊。

　　荷蘭有著世界最大規模的鮮花市場，從歐洲各地集中來的花朵再賣到世界各國。街上也有著許多花店，不論是誰都能輕鬆地買花，在日常生活就親近花朵。因為想在生活周遭能接觸到花的期間，就在花卉的主要產地學習，於是在荷蘭進行了短期留學。

　　荷蘭花藝設計的特點，是積極地採用不同素材和新穎的材料，完成不裝模作樣的流行氛圍。雖然也有乍看之下過於新潮的設計，不過將趣味的東西大方地搭配在一起，不只感染到觀賞者，就連製作者也是全心感受其中樂趣般地在製作作品。而荷蘭不愧是花卉集中地，專家不但熟悉花卉的種種，技巧也很高明。就算展現玩心的設計，也有確實考慮到了花材耐久度和美感。

左：在荷蘭也算是創新的美術館，鹿特丹的「Kunsthal」。上：「Kunsthal」從攝影到美術品，經常以各種主題舉辦特展。

左：採購材料的一部分。從華麗又通俗的雜貨到天然的果實。下：只要去荷蘭，就會買很多能活用在Cui Cui工作上的物品。行李不管什麼時候都是塞滿滿的。

街頭從復古到新潮設計的物品，到處都有著販售可愛雜貨的店家。

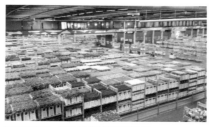

位於阿斯米爾，世界最大級的鮮花拍賣市場。

上：從路邊的攤子到店鋪，街上有著各式各樣的花店。花朵都是以整束便宜的價格販賣。下：店頭陳列著具有季節感的設計款。

由於荷蘭有許多像是HEMA和Dille&Kamille等便宜又可愛的雜貨店，到訪時總是大批採買可以用在設計和製作作品的東西。

留學時短期工作過的花店Jemi，是有著40年歷史的店家。店頭陳列著許多的貝殼和花盆，店內依色系將花朵分類排列，還有以葉片作成的洋裝等，裝飾著充滿創造性的作品。因為獨具格調的花藝作品和花束的評價很好，因此從觀光客到熟面孔，許多人都會到這裡來尋求想要的花。雖然阿姆斯特丹還有著很多不錯的花店，但這裡是讓人產生特別回憶的重要店家。

在荷蘭學習時，和從全世界各國來的同學一起，每一天都與花朵朝夕相處。

Jemi Bloemsierkunst
Warmoesstraat 83a
1012 HZ Amsterdam,
The Netherlands
http://www.jemi.nl/

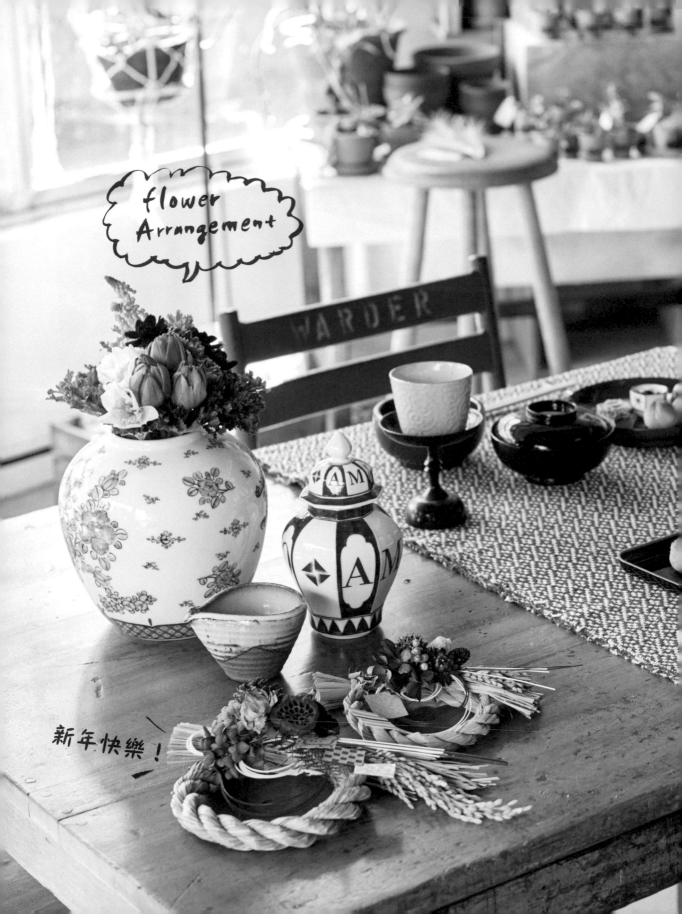

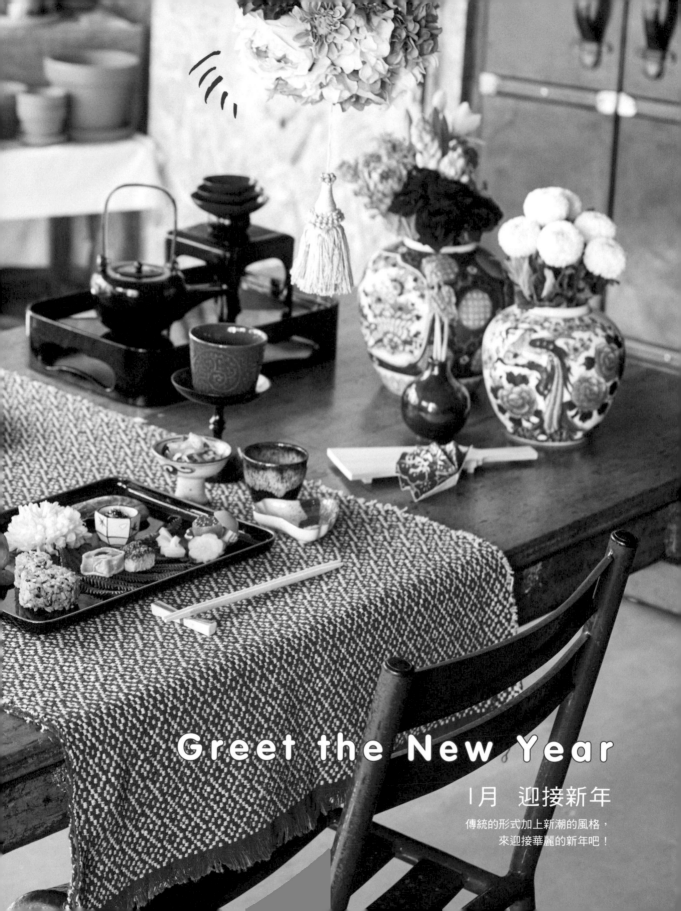

Greet the New Year

1月 迎接新年

傳統的形式加上新潮的風格，
來迎接華麗的新年吧！

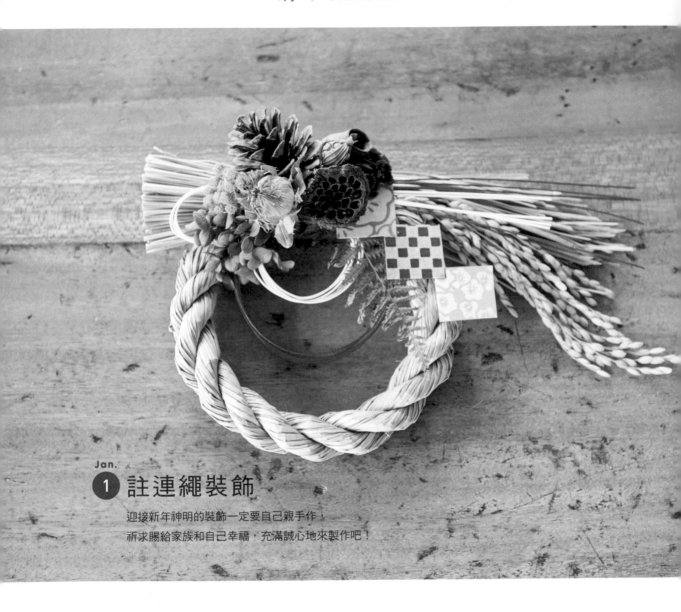

Jan. 1 註連繩裝飾

迎接新年神明的裝飾一定要自己親手作，
祈求賜給家族和自己幸福，充滿誠心地來製作吧！

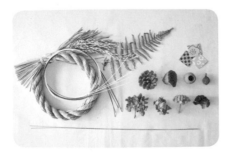

tool & material

· 註連繩　1個
· 紅白水引繩　5條
· 花紋和紙（3×3cm）　3張
· 不凋花
　　芒萁　1片
　　繡球花　1小枝
· 乾燥花
　　松果　1顆
　　蓮蓬　1個
　　尤加利果實　1個

　　月桃果　1至2個
　　薊花　1朵
　　西洋耆草　1枝
　　雞冠花　1朵
· 鐵絲（細）　2支
· 剪刀
· 花剪
· 斜口鉗
· 熱熔膠槍

1 拿著紅白水引繩的顏色交界
處,作出圓圈。

2 第二個圓圈作成比第一個圓
大,以還剩比較長顏色的水引
繩反摺作出小圈。

3 為了不要鬆開,在頂端綁上鐵絲。

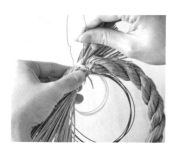

4 打開綁住水引繩的鐵絲夾住註
連繩頂點,交叉扭轉固定。

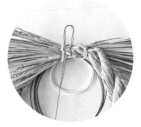

5 以固定水引和註連繩的鐵
絲,作出掛在牆壁的鉤
子。

6 和紙剪成3×3cm大小,邊角
以熱熔膠黏起來。

POINT

以水引繩為中心,彷
彿將素材重疊塞滿般
的感覺來配置,就能
表現出立體感,看起
來比例也更好。

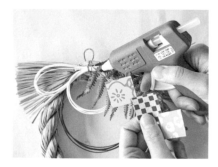

7 固定在註連繩的水引繩上,以熱熔膠
貼上芒萁,上面貼上和紙。

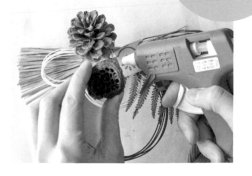

8 依照自己喜歡的配置,以熱熔膠槍固定果實。

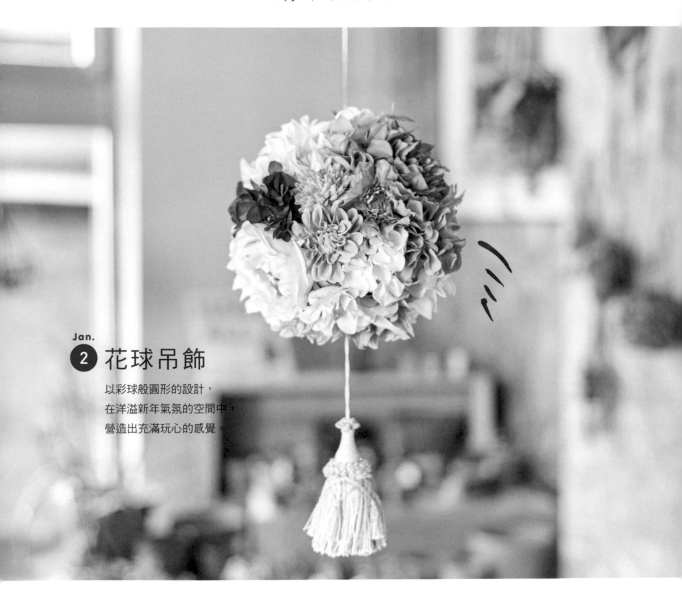

Jan.
② 花球吊飾

以彩球般圓形的設計，
在洋溢新年氣氛的空間中，
營造出充滿玩心的感覺。

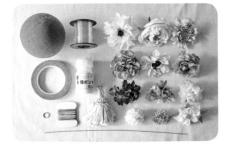

<div class="tool-material">

tool & material

· 球狀吸水海綿（直徑12cm）
· 釣魚線　約1m（依裝飾場所而定）
· 花用防水膠帶　約45cm
· 人造花用白膠
· 金屬圈（直徑1cm）
· 鐵絲（細）　約30cm
· 粗鐵絲作的U字釘（5cm）　1支
　（參照P.9，請事先準備好備用）
· 流蘇

· 乾燥花
　直徑約10cm的花
　（大理花和玫瑰等）　6朵
　直徑約8cm的花
　（非洲菊・陸蓮花・
　白頭翁・繡球花等）　18朵
　直徑約5cm的花
　（菊花・玫瑰等）　7朵
· 斜口鉗

</div>

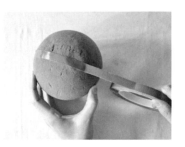

1 在尚未吸水的球狀吸水海綿中央，以花藝用防水膠帶繞一圈。

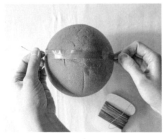

2 在防水膠帶上再捲上鐵絲，捲一圈後將鐵絲交叉作成環圈。

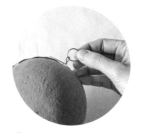

3 金屬圈穿過鐵絲環圈。

4 依裝飾位置的高度剪釣魚線，穿過金屬圈。可吊在窗簾掛勾上，完成準備作業。

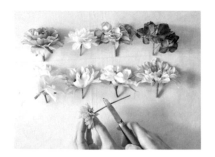

5 將人造花剪成花莖3cm。全部的花朵都剪成大致相同的長度。

6 注意顏色和形狀的平衡，花莖沾上白膠，不留空隙將花朵插滿海綿。

POINT

花朵高度一致就能完成漂亮的球形。一邊確認整體的平衡感，一邊插上花材。這次示範的花材僅供各位參考，也可以自己試試組合喜歡種類的花朵和顏色！

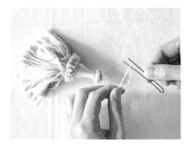

7 流蘇鉤上U字釘。

8 在球體的最下方，將步驟7的U字釘沾上白膠後，將流蘇插入。請注意流蘇要在花球正下方。

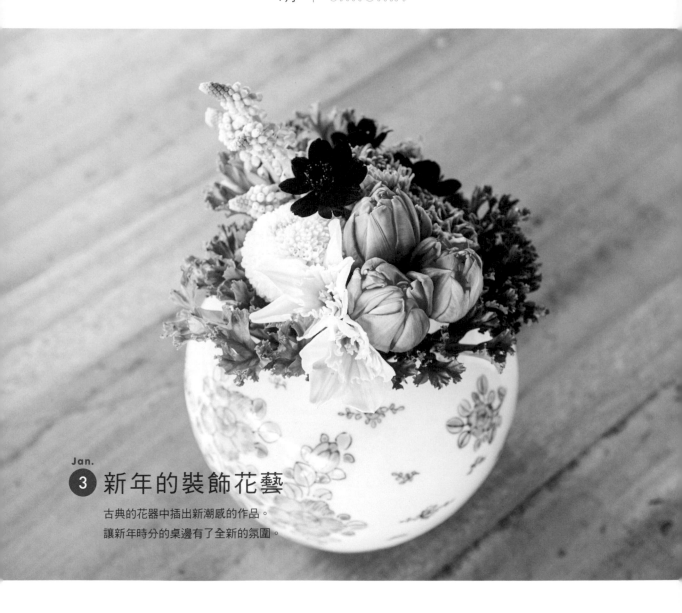

Jan.
③ 新年的裝飾花藝
古典的花器中插出新潮感的作品。
讓新年時分的桌邊有了全新的氛圍。

tool & material

・鮮花
　白乒乓菊　1枝
　鬱金香　3枝
　葡萄風信子　5枝
　巧克力波斯菊　3枝
　水仙　2枝
　陸蓮花　3枝
　山蘇（Leslie）　4枝
・花剪

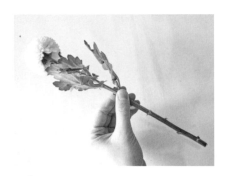

1 先將所有花材處理完成（參照P.9）。

2 首先拿鬱金香三枝。

3 手握的位置不要移動，再加入水仙花。整體要作成圓形的感覺，讓中間的花材高一點，外側的花材低一些後集成一束。

4 鬱金香的空隙加上陸蓮花和巧克力波斯菊。

てぃねいに

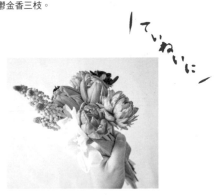

5 在花束後側，以比其他花朵高出一些的狀態，加上葡萄風信子。

很迷人吧！

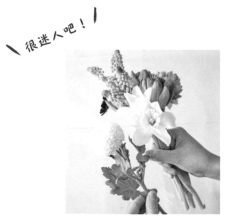

6 為了補滿水仙旁邊的空隙，配上白乒乓菊。

POINT
以春天植物生長的樣子為主題，作出高低差來吧！

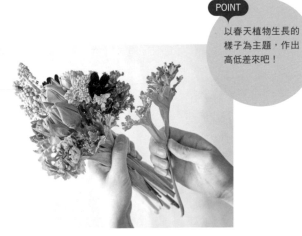

7 加上山蘇圍住花材的周圍。花束完成後，就插入盛水的花器中。若花束散開時，請以花藝膠帶或膠帶將花莖固定。

Valentine

2月　情人節

腦海中浮現著情人高興的表情，
以這樣的心情來製作獨創的禮物吧！

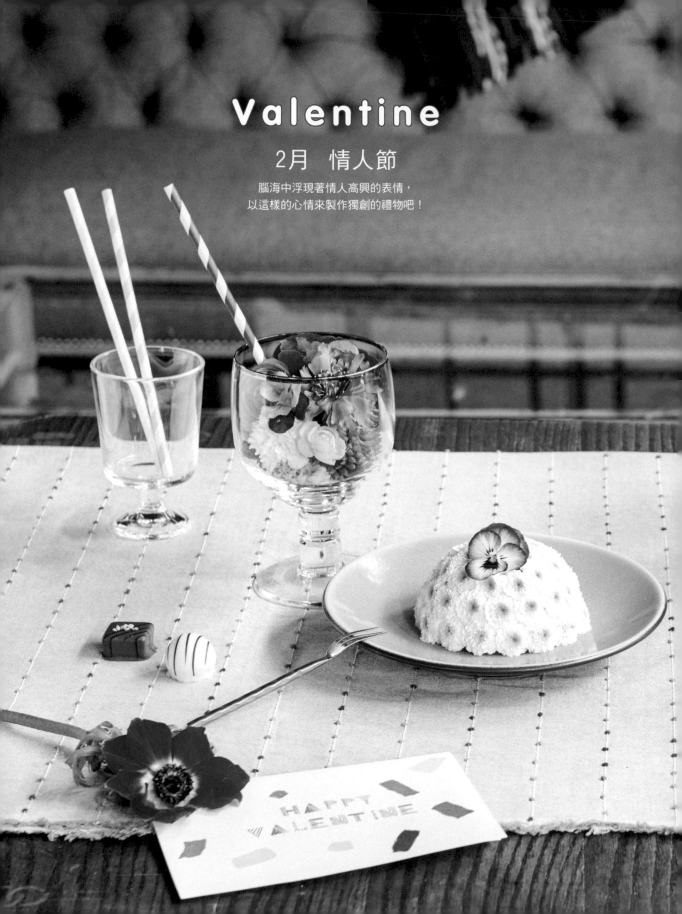

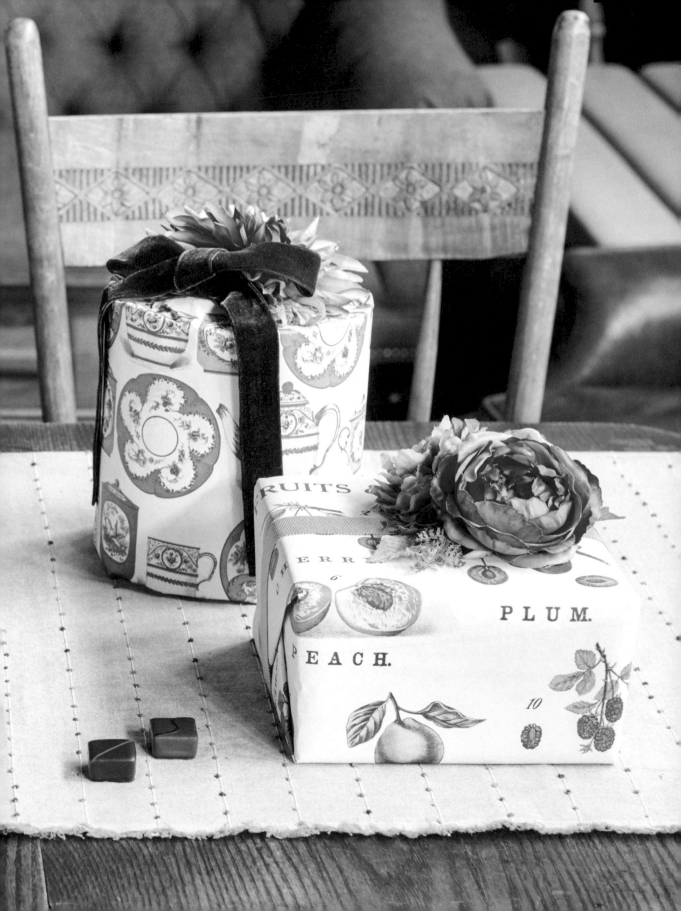

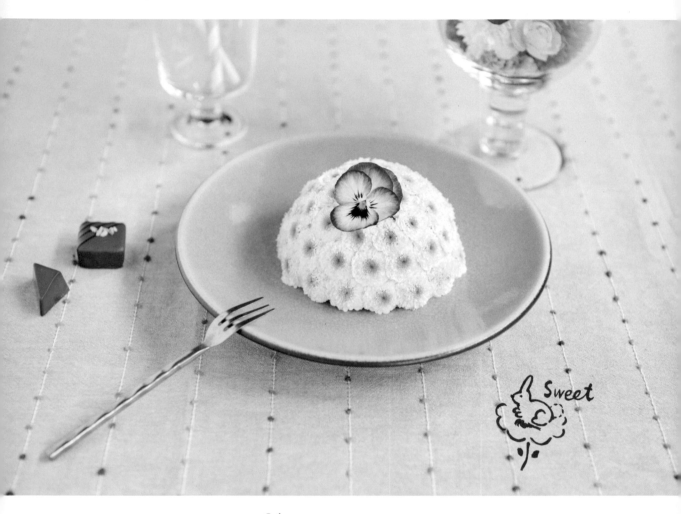

① 花朵蛋糕

雖然基本的巧克力也很不錯,但今年情人節嘗試送上花蛋糕如何呢?
將甜蜜的心情寄託在花朵上傳達吧!

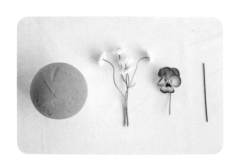

tool & material

・球狀的吸水海綿(直徑約9cm)
・鮮花
　小白菊　10枝
　三色堇　1朵
・鐵絲(粗)　1支
・刀子
・花剪

1 將確實吸了水的球狀吸水海綿（參照P.8）以刀子切成一半，變成半圓形。

2 小白菊留下1cm左右的花莖。

3 為了避免傷到花朵，在盤子等器皿鋪上濕潤的衛生紙或餐巾紙，將剪好的花放在上面。不要一口氣剪下，要一枝枝地剪。

4 以比花莖稍微細一點的粗鐵絲在吸水海綿上開洞後，插上小白菊（參照P.8）。

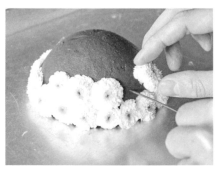

5 從下往上，盡可能沒有空隙的插入，完全遮蓋住吸水海綿。

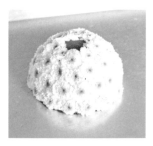

6 插到上面後，在頂端留下3至4cm的圓形部分不要插花。

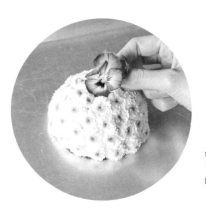

POINT
若找不到小白菊，也可以使用小朵菊花或繡球花之類的花朵和葉材來製作。

7 最後插上三色菫就完成了！注意插入三色菫的方向要顯得漂亮美觀。

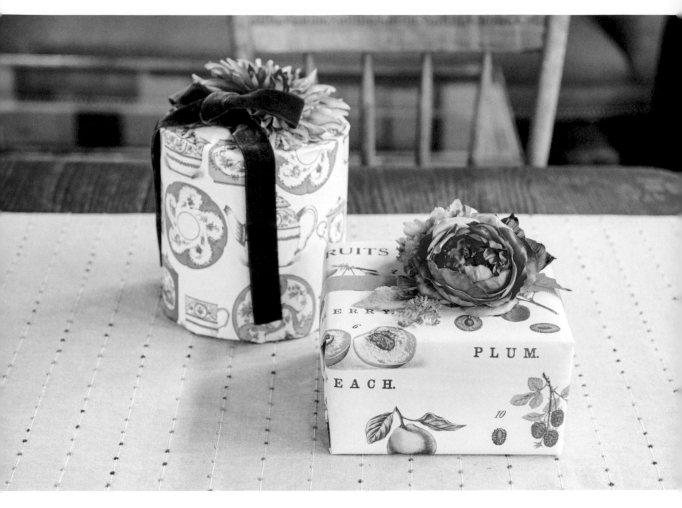

Feb.

② 禮盒裝飾

不光是內容物，就連盒子也很講究。

來製作會讓人忍不住猜想裡面放著什麼禮物的包裝禮盒吧！

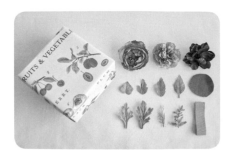

 tool & material

・以包裝紙包裝好的盒子
・人造花
　　大朵的花（玫瑰或陸蓮花等）　3朵
　　葉片　8片
・緞帶　約50cm
・不織布　直徑約8cm
・熱熔膠槍

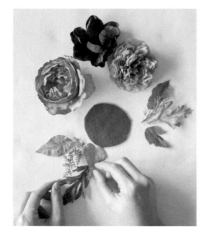

1 花朵和葉片的排列方式，先放在不織布上模擬看看。

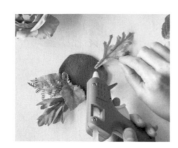

2 決定配置方法後，以熱熔膠從葉片開始貼在不織布上。黏貼葉片時讓它突出不織布的範圍，不要遮住花朵。

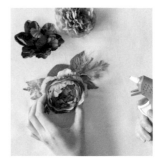

3 葉片貼好後，以熱熔膠將花朵貼在中間。

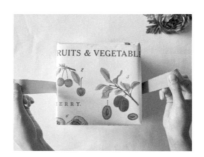

4 在盒子下方放緞帶，往上方伸長。

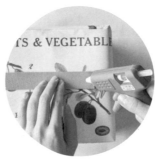

5 緞帶尾端重疊，以熱熔膠槍固定黏貼。

6 將緞帶重疊處，移到距離右邊1/3的位置。

7 在上面塗熱熔膠，放上步驟3的裝飾固定。

POINT

關於花朵的搭配，想作出流行感時可使用對比色，想要沉穩感時選用同色系或白色搭配綠色的組合。

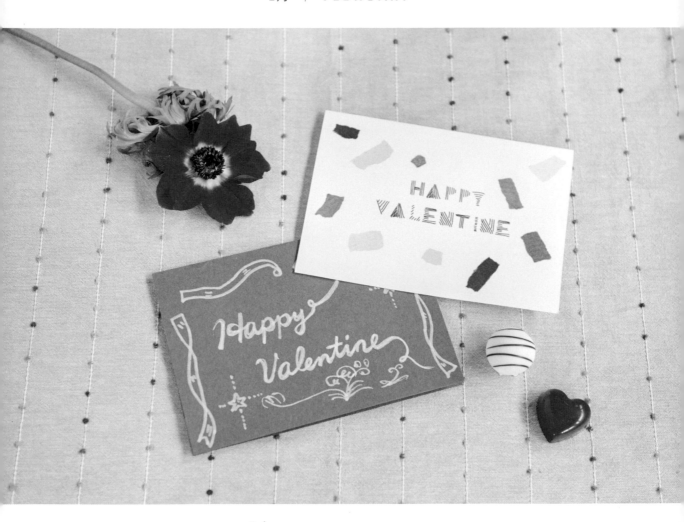

Feb.
③ 情人節卡片

在卡片上也多花點心思，
更能傳達心意喔！

tool & material

【黑底卡片】
・紙型（P.143）
・手藝用複寫紙（白色）
・黑色圖畫紙
　（20×15cm對摺後的大小）
・自動鉛筆
・彩色鉛筆（白色）
・麥克筆（白色）
・剪刀

【白底卡片】
・紙型（P.143）
・碳式複寫紙
・白色圖畫紙
　（20×15cm對摺後的大小）
・蠟紙　6至7色
・自動鉛筆
・黏著劑
・剪刀

● 黑底卡片

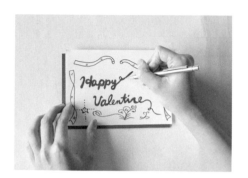

1 手藝用複寫紙放在黑色圖畫紙上,再放上放大成110%的紙型後,以自動鉛筆描繪。

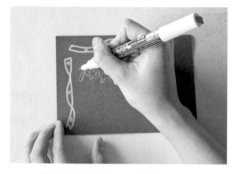

2 對照描繪的文字框,以麥克筆塗上顏色。如果想要顏色更淺時,請以白色色鉛筆來畫。

○ 白底卡片

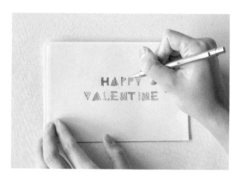

1 碳式複寫紙放在白色圖畫紙上,再放上放大成110%的紙型後,以自動鉛筆描繪。

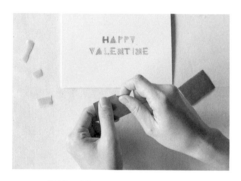

2 蠟紙以手撕成各種四方形。

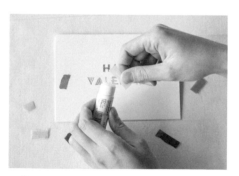

3 在文字周圍隨意以黏著劑貼上。

POINT

以手藝用複寫紙和碳式複寫紙描繪紙型時,可以先使用其他紙張試畫,更能掌握描繪的力道。想再多裝飾一些時,可以加上緞帶、亮片和人造花的葉片等,自由的創作看看吧!

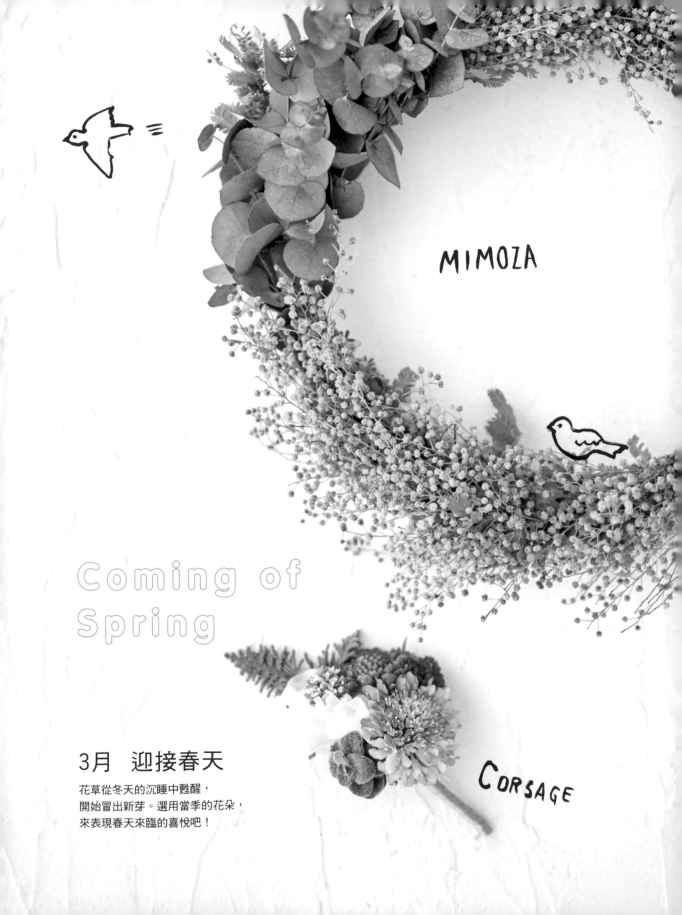

MIMOZA

Coming of
Spring

CORSAGE

3月　迎接春天

花草從冬天的沉睡中甦醒，
開始冒出新芽。選用當季的花朵，
來表現春天來臨的喜悅吧！

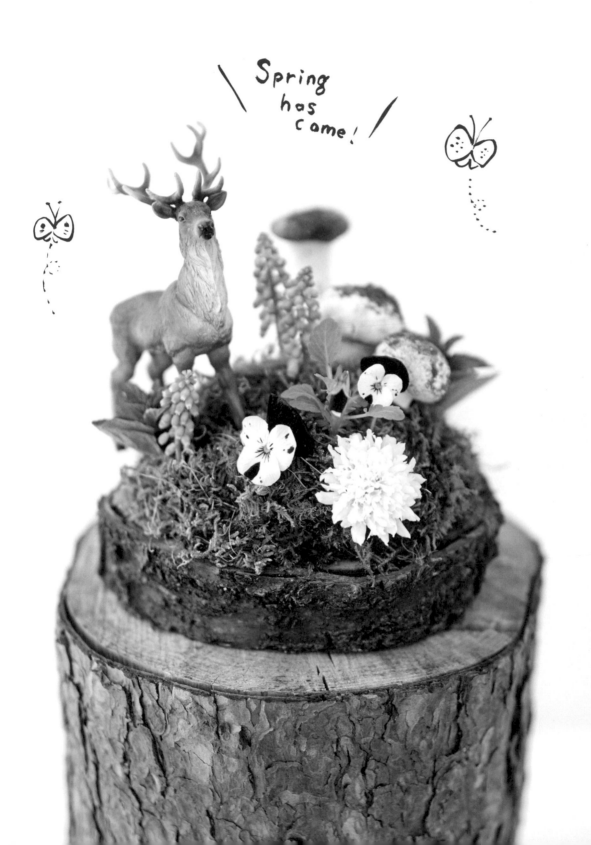

Mar.

① 金合歡花圈

3/8是金合歡之日（國際婦女節）。

當成裝飾，並直接作成乾燥花，就能欣賞更長的時間了！

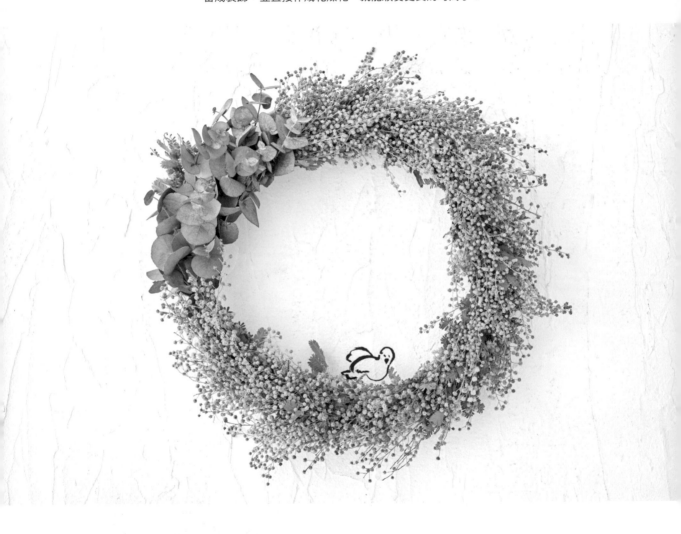

tool & material

· 鮮花
 尤加利　3枝
 金合歡　10枝
· 藤圈（直徑25cm）
· 麻繩（15cm）
· 鐵絲
· 花剪

1 麻繩穿過藤蔓花圈，
打結固定。

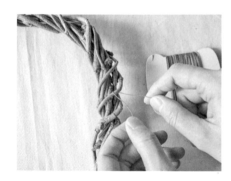

2 花圈內側穿過鐵絲。

POINT

想要作出緊密的感覺，
就將金合歡剪短一點，
若想要有鬆軟的感覺，
則將金合歡剪長一些。

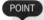

3 尤加利剪成約10cm左右長度。

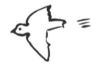

4 金合歡剪成約10cm左右長度。

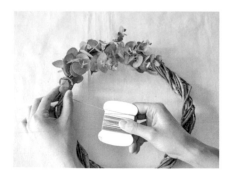

5 分別將步驟3剪下的尤加利幾枝綁在一起，以
鐵絲捲繞在花圈底座上。為了不要看到鐵絲
線，枝葉以一定方向錯開，一邊重複相同作
法。

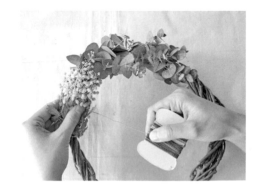

6 約固定上尤加利15cm後，金合歡也以相同作
法成束以鐵絲固定。和步驟5相同作法，將
花圈剩餘部分以金合歡填補。

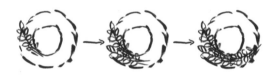

Mar.
2 宴會胸花

3月是日本歡迎會＆歡送會的季節。
愉快的場合，就在胸口裝飾上當季的花朵來表現出愉悅吧！

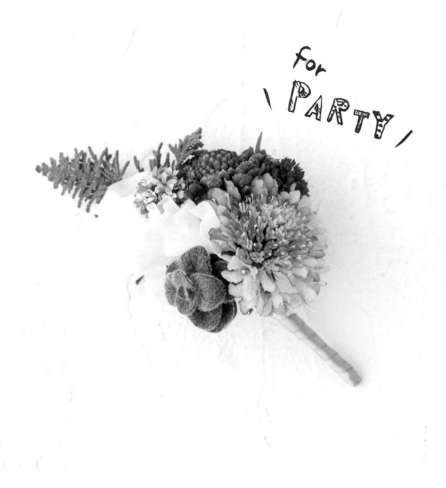

tool & material

- 水　適量
- 棉花
- 瞬間膠
- 緞帶（20cm）
- 花藝膠帶
- 鮮花
　　球吉利　1枝
　　西洋松蟲草（小）　1枝

　　西洋松蟲草（大）　1枝
　　香豌豆花　1枝
　　扁柏　1枝
　　克里特牛至　1枝
- 鐵絲（細）　3枝
- 花剪

宴會胸花 ｜ Party Corsage

1 花材接上鐵絲（參照P.10）。

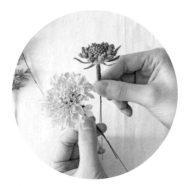

2 拿著主花大松蟲草，在後側配上小朵松蟲草。

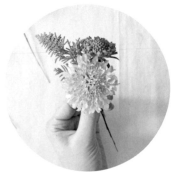

3 扁柏突出多一些，配在後側，像是埋在松蟲草的空隙間，並搭上其他花材。

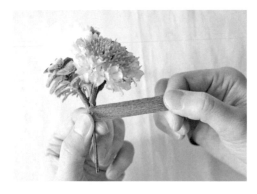

4 鐵絲留約7至8cm後剪斷，以花藝膠帶捲繞。

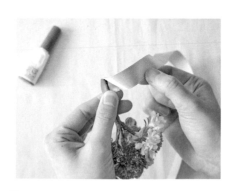

5 鐵絲底部塗瞬間膠，以緞帶包住隱藏花藝膠帶。

6 緞帶捲到花頭下端，在緞帶尾端沾瞬間膠固定。依照用途，後面加上針座或髮飾用的夾具。

POINT
一開始先使用不容易滴水的球根類，和容易作成乾燥花的花材，會比較容易製作喔！

_{Mar.}
③ 小小的春天青苔花園

使用能感受到春天氣息的新鮮花草，
作出宛如採集森林的一部分般的鮮活風景吧！

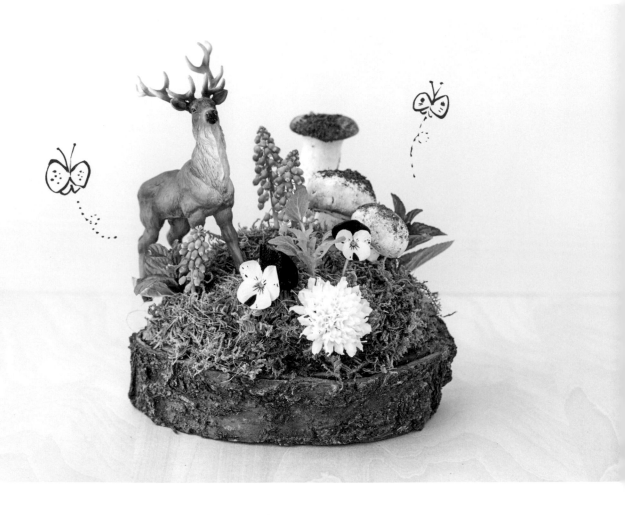

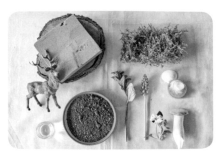

tool & material

- 木頭圓切片（直徑約15cm）
- 吸水海綿　1/2塊（厚約3cm）
- 動物模型
- 水　少許
- 土壤　少許
- 鮮花
　苔草（約10×15cm）　1包
　薄荷　3枝
　葡萄風信子　3枝
　　　三色堇　2枝
　　　蘑菇　2枝
　　　杏鮑菇　1枝
- 保鮮膜（約15×20cm）
- 鐵絲（粗）　2支
- 粗鐵絲作的U字釘（3cm）　20支
- 花剪

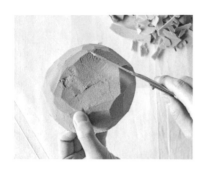

1 吸水海綿依木頭切片形狀，以刀子切割修整成半圓形後吸水（參照P.8）。

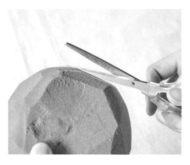

2 將保鮮膜剪成比吸水海綿稍大一些的尺寸。

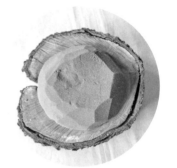

3 木頭切片鋪上保鮮膜，上面再放上吸水海綿。

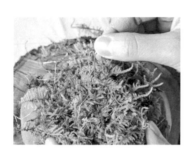

4 在吸水海綿上，從邊緣開始呈放射狀，以U字釘固定苔草。

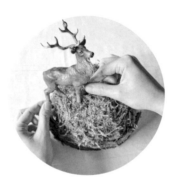

5 動物模型的腳捲上鐵絲，插在吸水海綿上。

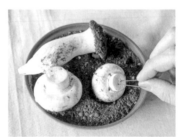

6 蕈類表面灑水，撒上土壤。鐵絲剪成5cm長，菇類下方各插上兩支。

7 將蕈類插在吸水海綿上。蘑菇放在長形的杏鮑菇底部，看起來會更為自然。

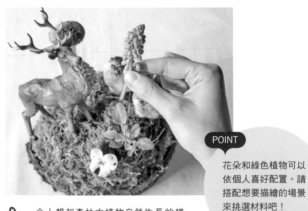

8 令人想起森林中植物自然生長的樣子，插上葡萄風信子和薄荷等植物。

POINT
花朵和綠色植物可以依個人喜好配置。請搭配想要描繪的場景來挑選材料吧！

關於Cui Cui工作室

Cui Cui的工作室位於距離東急東橫線＆東急目黑線的新丸子車站走路5分鐘、武藏小杉車站7分鐘的寧靜住宅街上。在那裡除了每天製作作品之外，也會在周末舉行本書中所介紹的從孩子到大人都能享受樂趣的花藝設計教室。平日則是兒童的繪畫＆美勞教室。

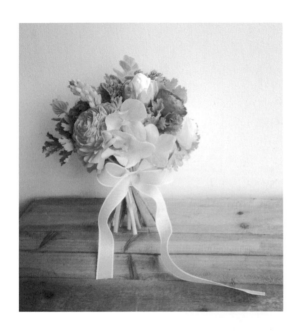

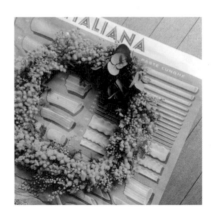

○花藝設計教室

教授製作花束、花圈和花藝設計等各式各樣的作品，不只磨練配花與配色的技巧，且是能在日常生活中輕鬆運用花材的課程。重視和植物接觸的喜悅，體驗手作的樂趣。也開設兒童＆親子教室，積極創造讓小朋友從小就開始接觸植物的機會。

○繪畫・美勞教室

　　藉著接觸藝術和勞作、植物，香氣等樂趣，來讓五感發揮功用。透過製作作品，一邊享受樂趣一邊學習如何表現。繪畫課的課程表上，按照描繪指定主題來磨練技術面，而自由課題則是磨練觀察力和想像力，從各種角度來發掘繪畫的樂趣。勞作的課程，則是製作符合季節、讓人心情雀躍的手工藝。

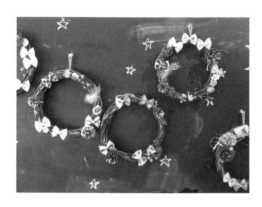

對這些課程有興趣的人，不妨以輕鬆愉快的心情來工作室參觀吧！請洽詢下列網頁的聯絡資訊。

Cui Cui工作室
〒211-0063 神奈川縣川崎市中原區
小杉町2-311 Corpomiharul F-A
044-711-8111
http://cuicui-works.com

Special Thanks

○材料協力

いせ辰（1月：註連繩裝飾的和紙）
東京都台東區谷中2丁目18-9
03-3823-1453
http://www.isetatsu.com

創業於1864年。江戶時代末期，初代老闆辰五郎經伊勢屋惣右衛門同意能使用同樣商標，得以從浮世繪版畫和團扇製作的批發商開始作起。現存的千代紙有1000種以上，除了手摺的江戶千代紙和室町千代紙之外，還有使用千代紙的繪畫花樣擦手巾等，店內有著濃濃的江戶風貌。

○攝影協力

BRICK & MORTAR（1月：攝影場所）
東京都目黑區中目黑1-4-4 1F
03-6303-3300
http://www.brickandmortar.jp

推廣品牌amabro的村上美術株式會社，以自創品牌為中心，是挑選國內外生活工具的概念店。每當我遇見新的日常用品，心情就會覺得很興奮。雖然這些是平常不會多加注意就使用的東西，但因為文化和環境的不同，也有著各式各樣的形狀和種類，因此我也希望各位能遇到自己心中最特別的那一個。BRICK & MORTAR這間店彷彿超越國境和樣式，為產品找到新的價值，挑選出了能繼續活在這個時代的物品。

SCRAP PAGES（8．12．2月：攝影場所）
東京都港區白金1-28-2 1F
03-6721-9921
http://scrappages.jp

2014年開幕。位於白金高輪車站3號出口，徒步1分鐘處。店內充滿以美國和北歐為中心的古典家具及小物件。在舊工廠改裝的店面中，洋溢著似乎能從中獲得靈感的空氣。除了提供租借空間的服務，也能夠詢問空間裝飾和室內裝潢等意見。

TAKAI（「Cui Cui Style Wedding」：髮型）
http://hair-takai.com

師事髮型師KANADA。於2013年獨立。

TORi（「Cui Cui Style Wedding」：攝影場所．1月：食物）
http://cafetori.com

以「世界上的媽媽味道和自古流傳下來的保存食」為主，送上帶有故事性的食物，由岡本雅惠＋鷲巢麻紀子組成的雙人組合。2015年3月，在中目黑的店面結束後，活躍於提供雜誌食譜、手作教室等食物相關的領域中。

Yae Pascoe（「Cui Cui Style Wedding」：化妝）
http://www.yaepascoe.com

生於廣島。於Makeup artist NATSUKA門下學習4年後，前往英國。現在以倫敦為據點，作為化妝師活躍中。

小澤義人（「Cui Cui Style Wedding」：攝影）
http://www.ozawayoshihito.com

1967年出生於茨城縣日立市。東京寫真專門學校畢業後，於STUDIO EBIS的工作後於舞山秀一門下學習。1992年獨立後，以雜誌、網站和廣告為主，從事範圍廣泛的攝影工作。他的信念是「足球、佛教和美食能拯救地球」。

○攝影模特兒

しえ（P.12．P.14．P.16．P.21．P.22．P.31．P.34．P.79．P.80）
Christina（P.4．P.13．P.14．P.16．P.79．P.81）
Aすけぼっちゃん（P.79）
ゆうきち（P.31．P.36）
けいこ（P.20．P.24）
八木萌（P.39．P.40）
サイトーワカナ（P.50．P.51）

○服裝・小物協力

1+1（「Cui Cui Style Wedding」：婚紗）
http://www.one-plus1.com

以手工聞名的雙人設計師，森永幸德和宮西昌美經營的婚紗店。講究地使用國內外品質佳的蕾絲和絲質材料，打動新嫁娘的心，以作出只有這裡才有的婚紗為號召。重視和客人的溝通，以這樣的理念來完成婚紗，這就是1+1的禮服創作。

frankygrow（4・5・6・11月・Cui Cui：服裝）
東京都渋谷區神宮前5-16-15
03-6433-5656
http://frankygrow.com

以「Simple Pop」為概念，推展來自山梨縣的童裝品牌。概念店於2015年2月14日在表參道開幕。從童裝到能和爸媽配成對的西裝，也有許多嬰兒禮品，設計師親自挑選的項鍊和雜貨等。

ma.macaron（「Cui Cui Style Wedding」：三角旗）
ma.macaron2006@gmail.com

生產以手動縫紉機製作的刺繡作品。作品發表於Instagram的帳號MAMACARON。

Petite africaine
（包包內側・P.2：動物帽子的非洲布料）
http://petiteafricaine.com

Petite africaine擺脫對人們非洲固有的印象，以「從非洲人慢活生活中孕育出的手工藝」和「法式風格的非洲雜貨」，從這兩個關鍵句所誕生出的品牌。

shoes "A"（「Cui Cui Style Wedding」：鞋子）
http://shoesa.thebase.in

紀念重要的家族新成員誕生的第一雙鞋，製作出這樣的鞋子的品牌。懷著祈求寶寶們健康長大的心情，一雙一雙地手工縫製。品牌名稱中的「A」是來自日文的嬰兒發音。

篠原奈美子（4月：兔子的人偶）
http://naichikichi.art-studio.cc

使用FRP（纖維強化塑膠），以動物為主角製作作品的雕刻家。給予動物不可思議的形象和違和感，製作出和原本的動物有著不同模樣的作品。本書中4月登場的兔子就是和Cui Cui一同合作製作出來的。

後記

原本各自計畫著「想教小朋友畫畫」、「想教授花藝」……

但如果一起來作，或許會更有趣吧！

以這樣的想法，Cui Cui於2010年開始活動了。

「不光是植物的盆栽，如果搭配上

能夠畫畫和留言的花盆，應該會更好玩吧！」

兩個人所最初發想的點子就是「BB Pot（黑板花盆）」。

從那時開始，「這樣作應該不錯喔！」

兩人互相提出點子，所想出的企劃在這四年間數都數不清了。

也描繪著將這些提案集合成冊的夢想，

現在終於成形了。

雖然Cui Cui在成立之初，主要是以適合孩子的活動為主，

但由於周遭人們幫忙牽起的緣分，

讓我們涉獵了教課、婚禮企劃、產品製作、造型……

超乎我們自己想像的，廣泛地從事和植物有關的工作。

希望藉著本書，能將從心裡的感謝之情

傳達給到現在為止以各種形式

和Cui Cui有關連的你。

在本書出版之時，真的非常感謝

指引著什麼都不懂的我們的吉田主編，

和給了我們夢一般機會的須鼻編輯，

以及將我們的意圖組合成美好企劃的中山設計師，

與將我們希望拍攝的畫面，拍得更好的水野攝影師，

還有非常照顧我們，和我們共度製作期間每一天的助理小萌，

還有在拍攝場地、服裝、食物等給予諸多幫助的朋友。

真的充滿了感謝不盡的心情。

希望在大家幫忙下完成的這美好的每一頁，

能打動現在正在看這本書的你，

在日常生活中能更常接觸植物，

發揮親手製作植物相關手藝的可能。

首先，就先來採購當季的花草吧！

2015年春

Cui Cui

（Shirakawaeriko・Okumurasako）

花の道 23
hana no michi

Cui Cuiの森林花女孩的手作好時光

鮮花・乾燥花・人造花・不凋花的童夢系花藝

作　　　　者／Cui Cui
譯　　　　者／莊琇雲
發　　行　　人／詹慶和
總　　編　　輯／蔡麗玲
執　行　編　輯／劉蕙寧
編　　　　輯／蔡毓玲・黃璟安・陳姿伶・白宜平・李佳穎
執　行　美　編／周盈汝
美　術　編　輯／陳麗娜・韓欣恬
內　頁　排　版／造極
出　　版　　者／噴泉文化館
發　　行　　者／悅智文化事業有限公司
郵政劃撥帳號／19452608
戶　　　　名／悅智文化事業有限公司
地　　　　址／新北市板橋區板新路 206 號 3 樓
電　　　　話／(02)8952-4078
傳　　　　真／(02)8952-4084
網　　　　址／www.elegantbooks.com.tw
電　子　信　箱／elegant.books@msa.hinet.net

2016 年 6 月初版一刷　定價 380 元

Cui Cui の植物でたのしいハンドメイド
季節の草花でかわいい 貨をつくろう！

經銷／高見文化行銷股份有限公司
地址／新北市樹林區佳園路二段 70-1 號
電話／0800-055-365 傳真／（02）2668-6220

國家圖書館出版品預行編目資料

Cui Cuiの森林花女孩的手作好時光：鮮花・
乾燥花・人造花・不凋花的童夢系花藝 / Cui
Cui 著；莊琇雲譯.
-- 初版 .- 新北市：噴泉文化館出版，2016.6
　面；　公分 . -- (花之道；23)
ISBN978-986-92999-0-9（平裝）
1. 花藝
971　　　　　　　　　　　105007983

Staff
作者　　　　　　　Cui Cui
藝術指導・設計　　中山 正成（APRIL FOOL Inc.）
攝影　　　　　　　水野聖二・Cui Cui（步驟・專欄）
插圖　　　　　　　おくむらさーこ（Cui Cui）
編輯　　　　　　　須鼻美緒
企劃協力　　　　　株式會社草冠（www.kusakanmuri.com）

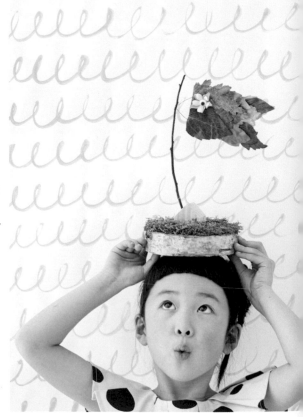

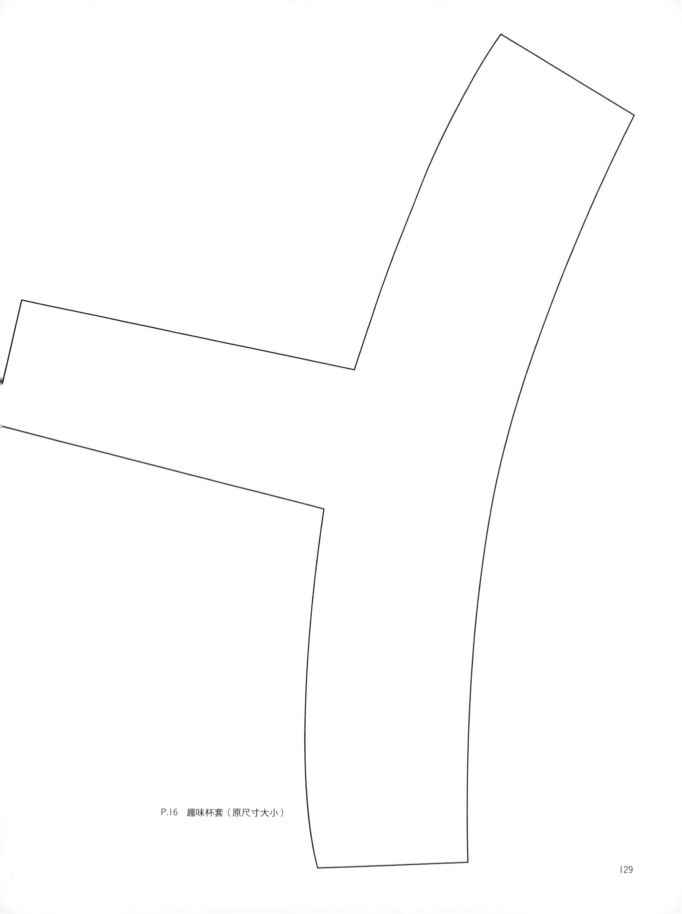

P.16 趣味杯套（原尺寸大小）

P.22 葉子作的鯉魚旗（原尺寸大小）

P.26 母親節卡片（原尺寸大小）

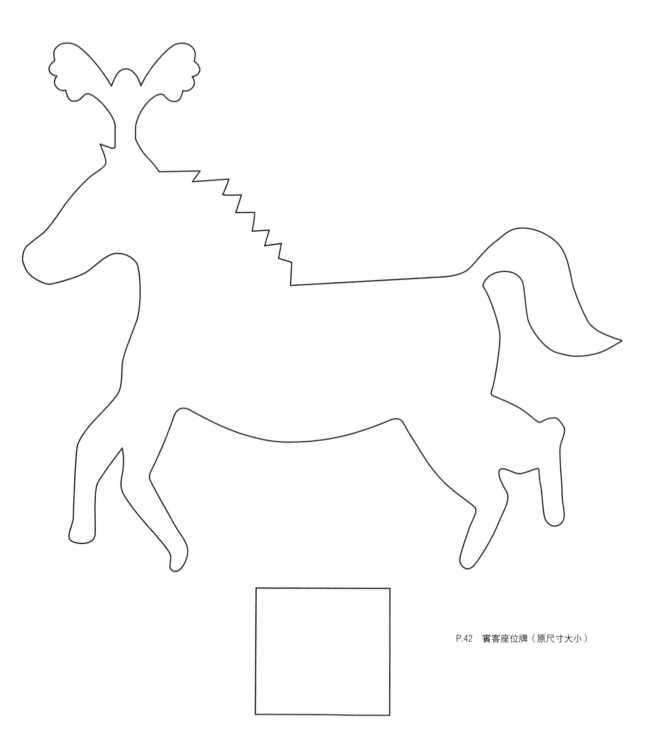

P.42　賓客座位牌（原尺寸大小）

Welcome to Our Wedding Reception

P.46　婚禮迎賓板（請放大190%）

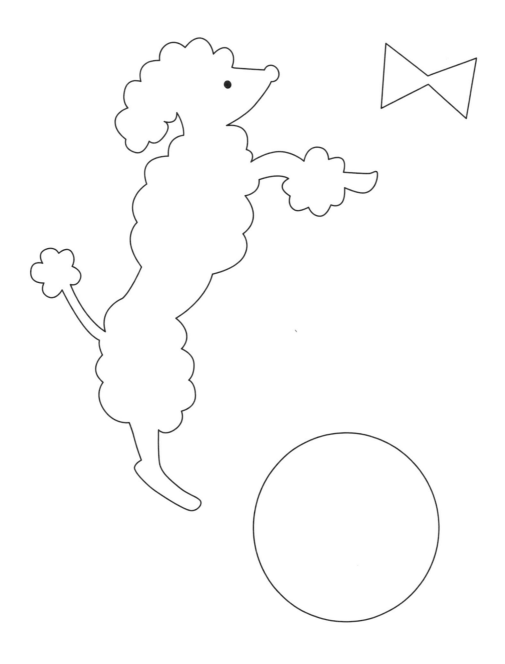

P.66　葉片的馬戲團掛畫
　　　貴賓狗・緞帶・球（原尺寸大小）

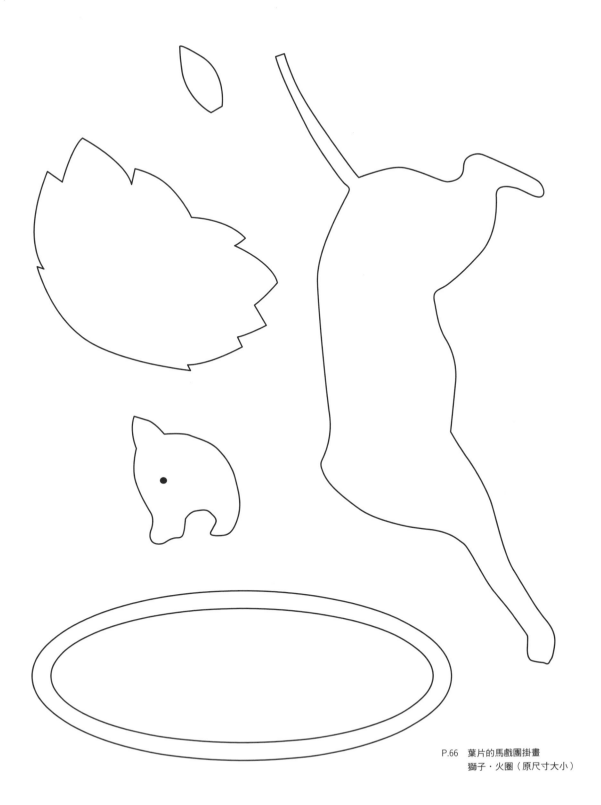

P.66 葉片的馬戲團掛畫
獅子・火圈（原尺寸大小）

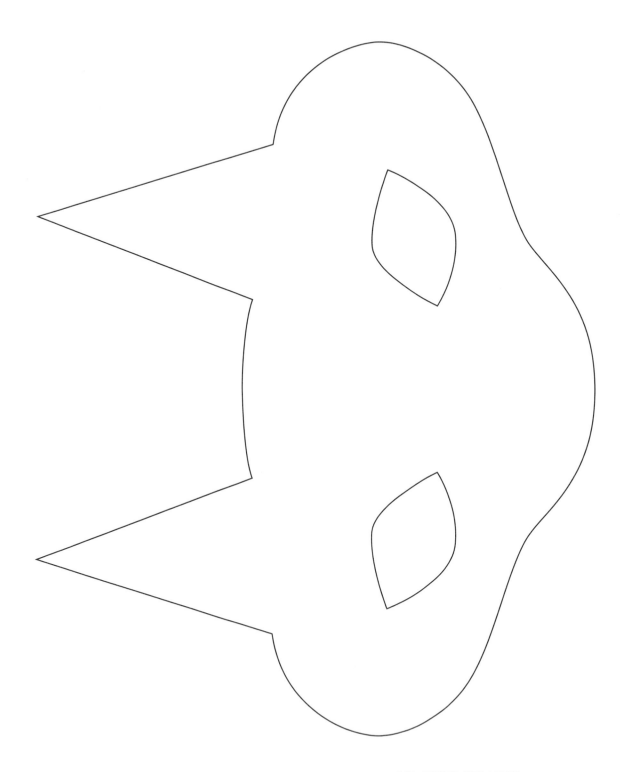

P.74 落葉面具（請放大120%）

P.112　情人節卡片　黑底的卡片（請放大110%）

P.112　情人節卡片　白底的卡片（請放大110%）

Cherry Blossom Viewing

Children's Day, Mother's Day

Rainy Day, Father's Day

SUMMER WEDDING

Summer Vacation

Memories of Summer

HALLOWEEN

Prepare for the Winter

CHRISTMAS

Greet the New Year

Valentine

Coming of Spring

Happy Handmade
with Plants

PASHA

Let's
have fun!

KANPAI!!

WAO~

Cherry Blossom Viewing

Children's Day, Mother's Day

Rainy Day, Father's Day

SUMMER WEDDING

Summer Vacation

Memories of Summer

HALLOWEEN

Prepare for the Winter

CHRISTMAS

Greet the New Year

Valentine

Coming of Spring

Happy Handmade
with Plants

PASHA

Let's
have fun!

KANPAI!!

≷ WAO ～